親子同樂系列 ❻

Relationship in a family

可愛娃娃勞作

保麗龍的〝樂高〞遊戲，輕鬆組合動物與花精靈的世界。

另類禮物玩具書

編著/林筠

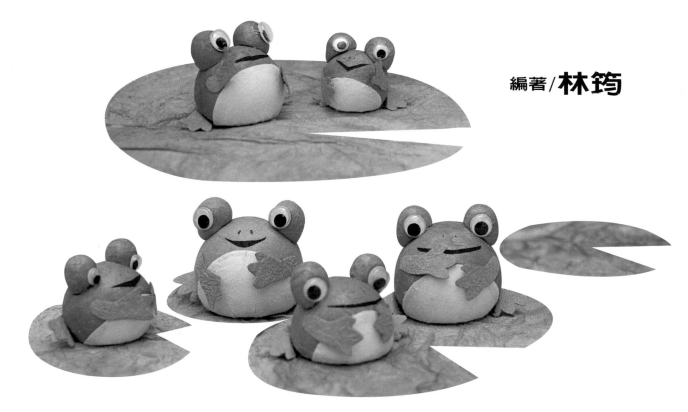

啟發孩子們的組合創意，輕鬆快樂做勞作

前言

保麗龍娃娃

Relationshop in a family

孩子們的眼睛就像一台照相機，耳朵就像一台錄音機，總是用最短的時間最快的方式記憶。如何使他們看到，聽到的事物可以吸收、了解，實在考驗著父母的智慧，而美勞教育便是親子間遊戲學習的最好方法。

在孩子的世界裡，動植物常是其展現想像力的第一方向。卡通化、擬人化、甚至塑造一個類似自己的家庭，都是孩子能力與體力培養的源頭。只要家長加以誘導，養成小寶貝用眼觀察、用心感受、用腦思考、用手創造的習慣，讓他們的想法具體表現，智能便可得到啟發，體能也可以得到鍛鍊。

由於曾在96年「紙藝精選」一書中大量使用保麗龍這個材料，因而與它結下了深厚的緣份，也一直對它有著許多想法，加上多年創作娃娃的經驗，所以在本書中我運用了各種不同形狀的保麗龍，透過切割、黏合與上色，組合出各種可愛動物與花精靈，希望能讓您與孩子一起動手創作、動腦思考，進而達到快樂遊戲、輕鬆學習的目的。

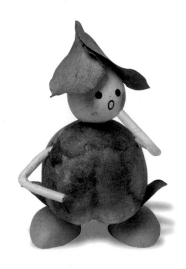

林娟

作 者

保 麗 龍 娃 娃

Relationshop in a family

作者／林筠

經歷

教育部紙藝教師

台北縣文化局紙藝教師

國立台灣大學紙藝教師

國立師範大學紙藝教師

國立政治大學紙藝教師

崇光女中紙藝教師

耕莘護校、新莊福營國中紙藝教師

兒童育樂中心紙藝教師

台灣棉紙紙藝教師

長春棉紙藝術中心紙藝教師

日本真多呂人形學院教授

筠坊人形學院教授

台北都會台創意生活DIY節目指導老師、主持人

新店社區大學教師

東森幼幼台紙藝老師

展覽

國父紀念館個展

台灣手工藝研究所全省巡迴展

台灣手工藝研究所競賽獲獎

台北新光三越百貨個展

高雄新光三越百貨個展

台北捷運嘉年華師生展

台北衣蝶、桃園新光百貨邀請展

宜蘭童玩節邀請展

日本人形協會全國巡迴邀請展

台中新光三月百貨邀請展

台隆手創館邀請展

台北新光三越百貨（娃娃展）邀請展

香港回歸五週年二岸四地紙藝家邀請展（台灣代表）

著作

林筠人形紙藝世界

實用紙藝飾物、卡片

紙藝精選

實用的教室佈置

精美的教室佈置

童話的教室佈置

美勞點子

紙塑精靈

自製手指娃娃說故事

童話玩偶好好作

大家來做卡片

親子勞作

手指玩偶DIY-人物篇

手指玩偶DIY-動物篇

紙塑娃娃

簡易紙塑

剪黏式純真卡片

保麗龍娃娃

Relationshop in a family

目錄

P.12

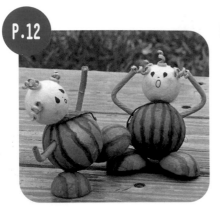

● 西瓜家庭

P.16

● 香菇精靈

P.20

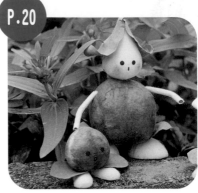

● 水蜜桃精靈

P.24

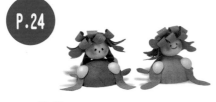
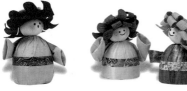

● 太陽花精靈

P.32

● 南瓜四賤客

P.36

● 火鶴花精靈

P.42

● 牡丹花精靈

P.46

● 桃花仙子

P.48

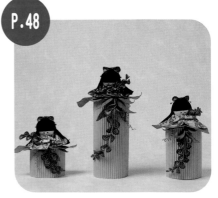

● 紫籐花仙子

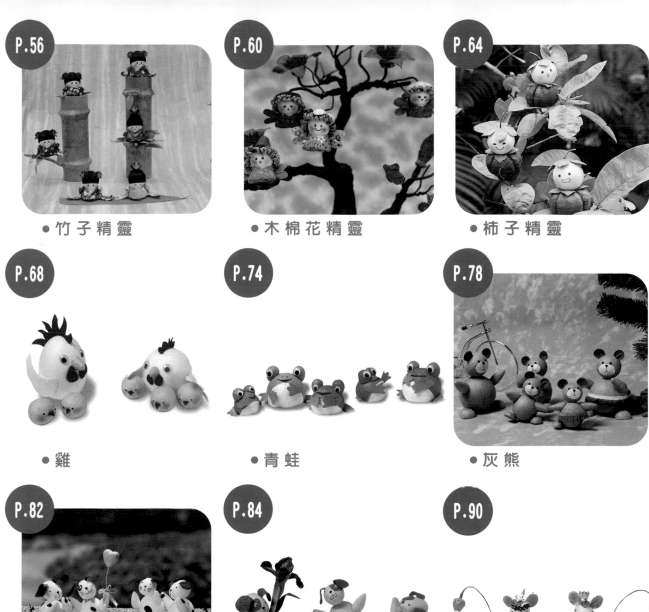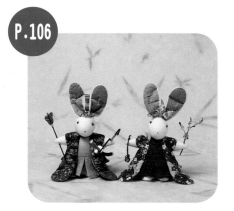
5

工具材料

保 麗 龍 娃 娃

Relationshop in a family

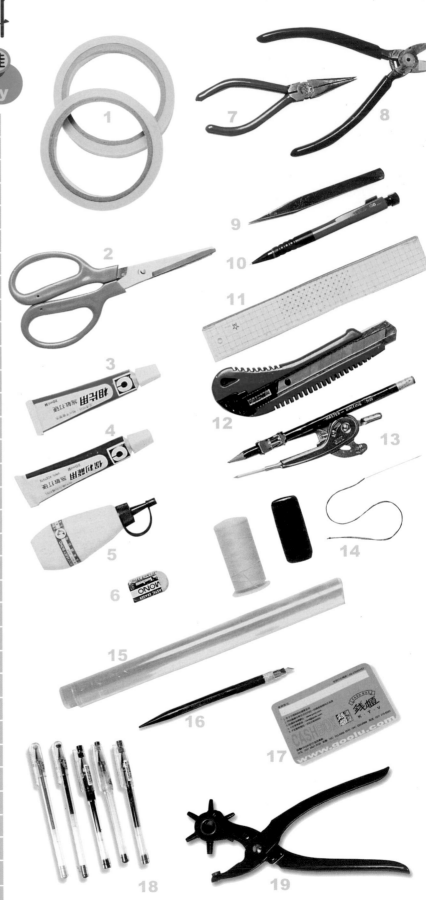

① 雙面膠
② 剪刀
③ 相片膠
④ 保麗龍膠
⑤ 白膠
⑥ 橡皮擦
⑦ 尖嘴鉗
⑧ 斜口鉗
⑨ 鑷子
⑩ 自動鉛筆
⑪ 尺
⑫ 美工刀
⑬ 圓規
⑭ 針線
⑮ 製髮器
⑯ 筆刀
⑰ 卡片
⑱ 彩色中性筆
⑲ 打孔器
⑳ 圓型保麗龍
㉑ 水滴型保麗龍
㉒ 蛋型保麗龍
㉓ 桃型保麗龍
㉔ 各種型狀保麗龍
㉕ 頭髮紙
㉖ 動動眼
㉗ 花蕊
㉘ 藝術棉紙
㉙ 紙籐
㉚ 紅線、黑線
㉛ 黑色珠針
㉜ 綠色膠帶
㉝ 手工皺紋紙
㉞ 千代紙

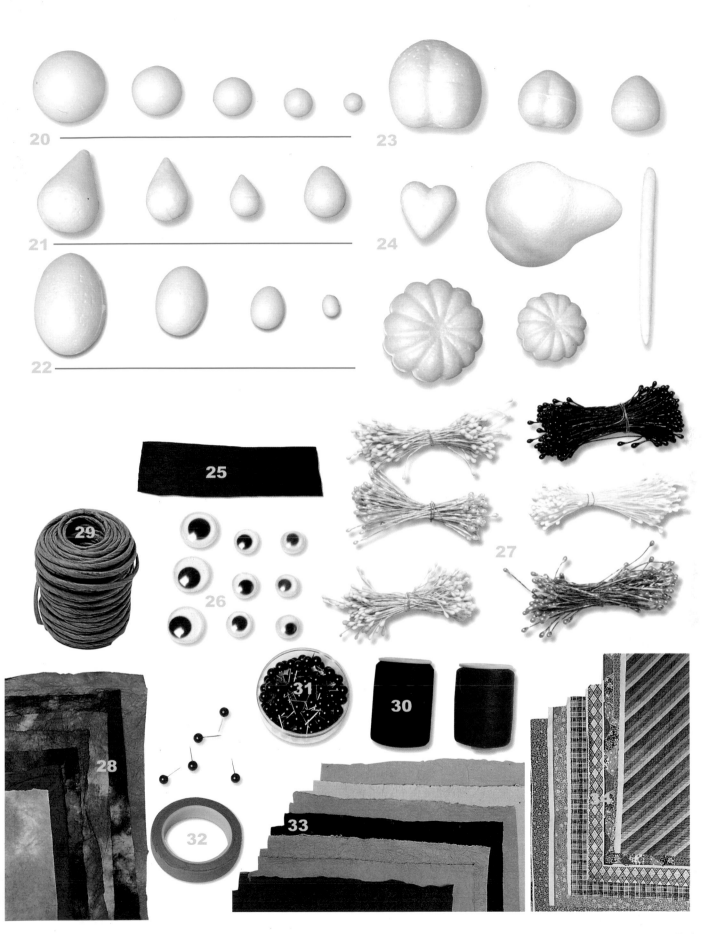

7

基本技法
保 麗 龍 娃 娃

BASIC 1 保麗龍塑形

 + →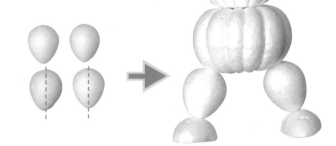

南瓜例： 頭為小南瓜、身體為大南瓜，以牙
籤組合再戳入大腿即為南瓜精靈組合法。

b →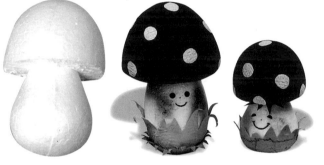

香菇例：4.5cm蛋形切半，3.5cm水滴形切去
上部約2cm，兩者黏合即成為一朵香菇。

c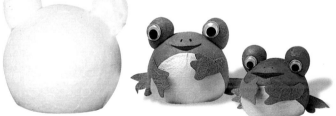

青蛙例：5cm圓形保麗龍切掉約1cm，1cm蛋
形保麗龍斜切約1/3掉，上保麗龍膠黏於兩側。

d

水蜜桃例：大桃→3.5水滴形為頭、6.5cm為桃
身、3cm切半的蛋形為腳。小桃：3.5m桃形為頭、
1cm切半蘿蔔形為腳。

BASIC 2 包棉紙

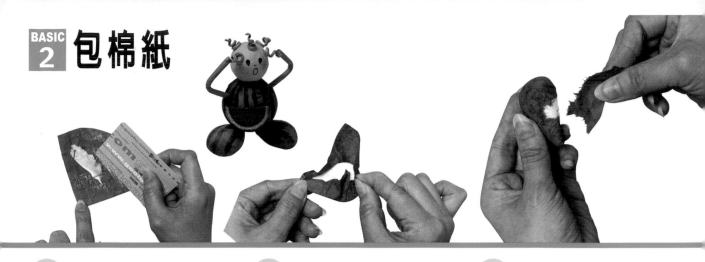

① 白膠上於棉紙上，再以塑膠卡片刮均勻。

② 上過膠的棉紙將切半的水滴保麗龍包黏起來。

③ 未包裹處用棉紙補滿。

BASIC 3 眼睛示範

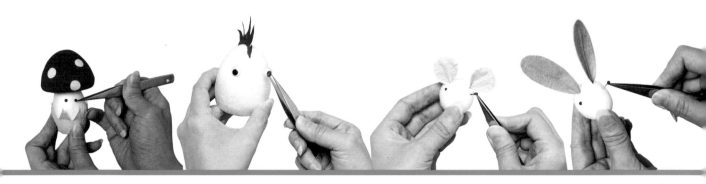

ⓐ 打洞機打洞　　ⓑ 動動眼　　ⓒ 花蕊　　ⓓ 珠針

BASIC 4 繪製

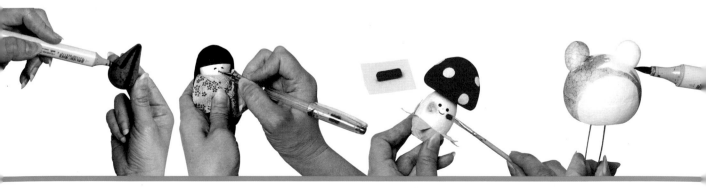

ⓐ 紋路繪製　　ⓑ 嘴巴繪製　　ⓒ 腮紅繪製　　ⓓ 身體繪製

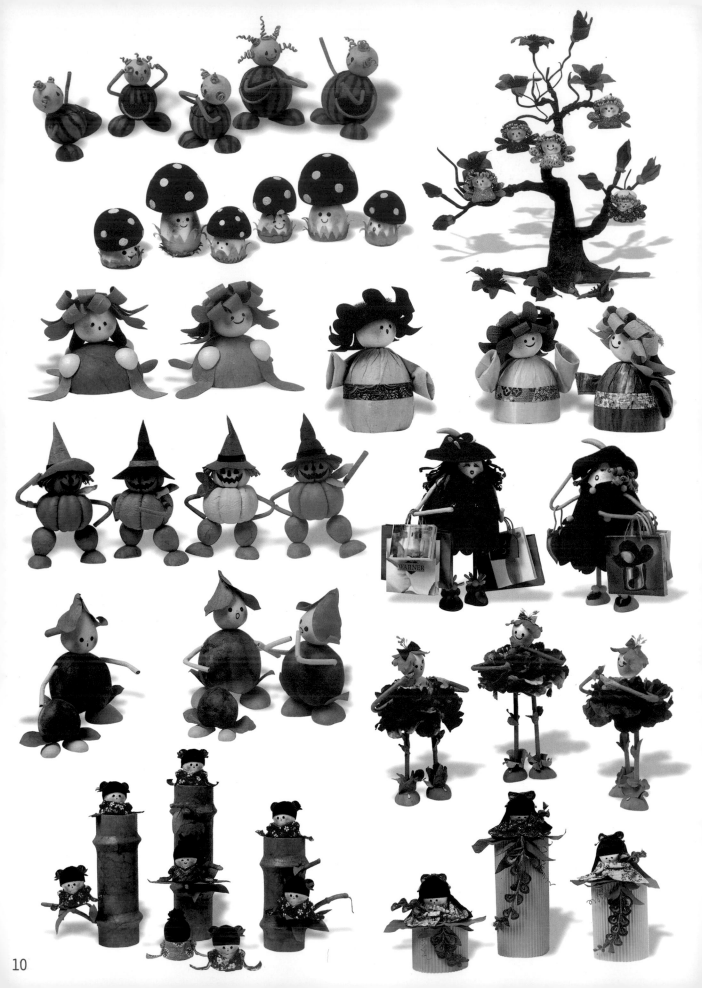

花精靈
ㄏㄨㄚ　ㄐㄧㄥ　ㄌㄧㄥˊ

名字叫做——

森林裡住著一群守護神，他們的

NO.1 TH3 DOLL OF FLOWER
西瓜家族

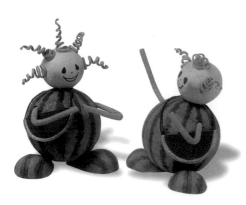

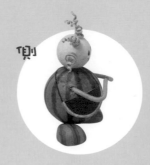
側

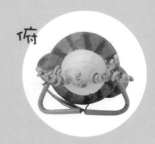
俯

學習指南

瓜類在生長過程中，
瓜農都會築高架，
讓藤蔓攀爬，
唯有西瓜、多瓜等大型瓜類
不築高架。

大西瓜，小西瓜
背著水壺郊遊去。

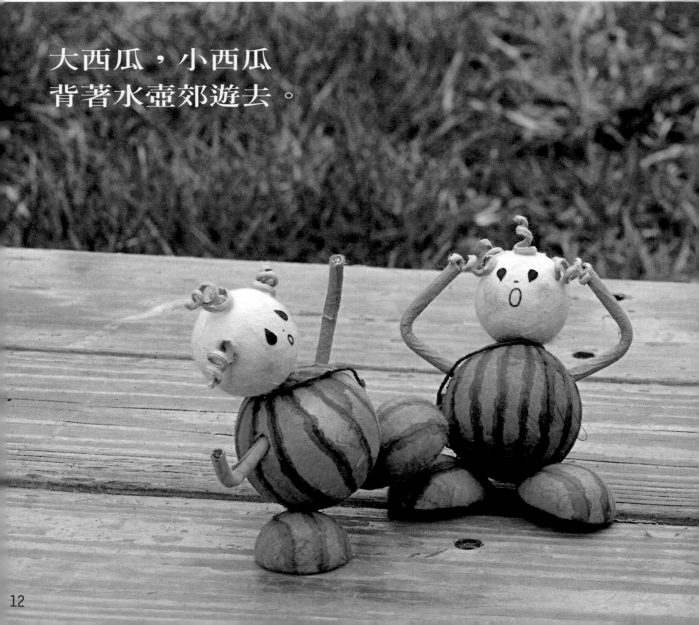

正

背

林　老　師　的　話

材　　料：保麗龍-身體7cm圓形、5cm圓形
　　　　　頭4cm圓形、3cm圓形
　　　　　腳3.5cm水滴形、3cm水滴形
　　　　　藝術棉紙、鐵絲、細木卷

小 叮 嚀：在包圓球時所有棉紙都必須用手撕
　　　　　，不可用剪刀剪喔！西瓜眼睛的形
　　　　　狀，就是西瓜子的形狀。

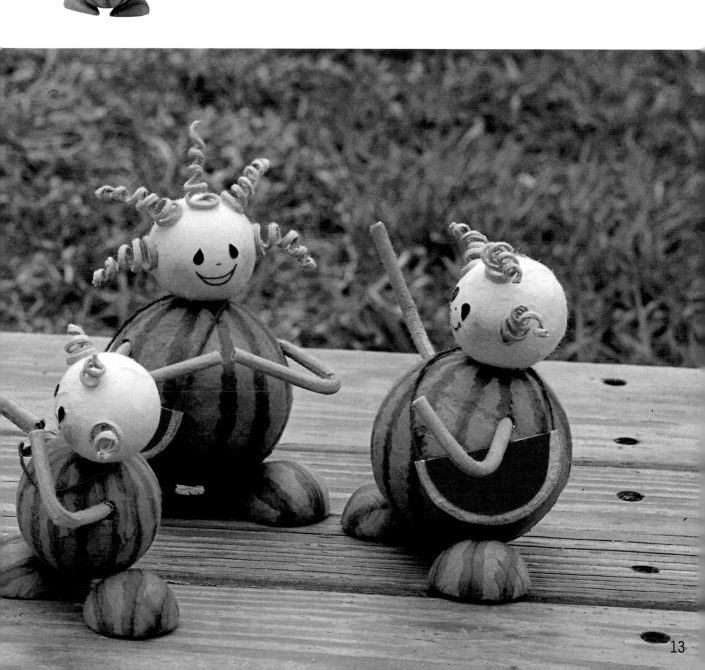

A. 「製作重點教作」

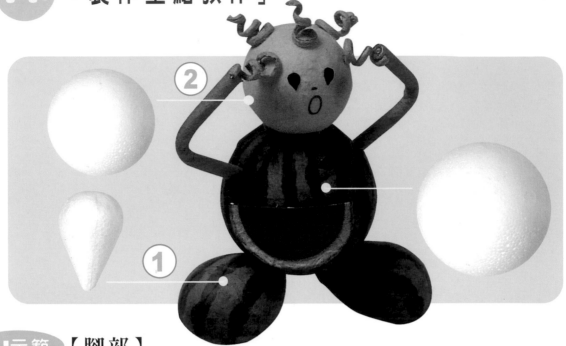

② ①

1:示範 【腳部】

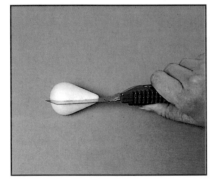

1 將水滴保麗龍球切半。

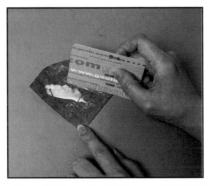

2 白膠上於棉紙上，再以塑膠卡片刮均勻。

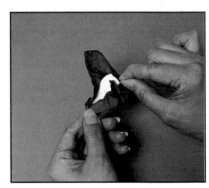

3 上過膠的棉紙將切半的水滴保麗龍包黏起來。

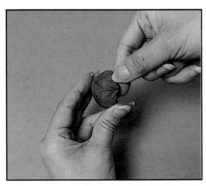

4 包裹時若有縐摺可用指甲將縐摺刮平。

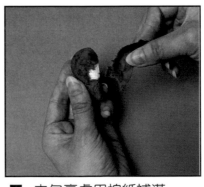

5 未包裹處用棉紙補滿。
注意：重疊的邊緣必需用撕的不可刀剪，否則有接縫

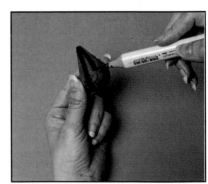

6 以深綠色彩色筆畫出西瓜的斑紋。

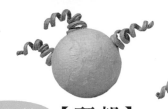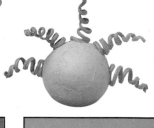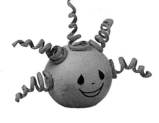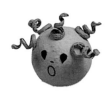

2:示範 【頭部】

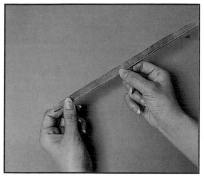

1 1cm的雙面膠與棉紙互黏後再與24號鐵絲捲黏成圓筒狀。如圖由邊開始。

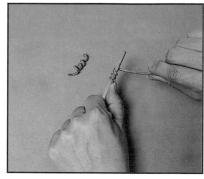

2 棉紙捲照圖繞捲於免洗筷上約3～5圈後剪斷。此為西瓜鬚髮。

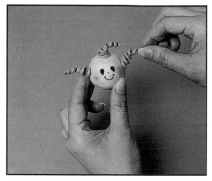

3 鬚髮上膠黏於頭部。頭以黃色棉紙包裹做法同西瓜腳，眼睛用黑紙剪貼，嘴用紅色中性筆畫出。

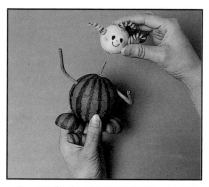

4 頭與身體可用鐵絲（20號）或牙籤戳入固定。

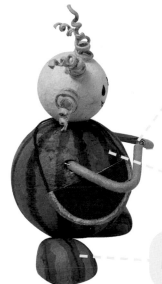

手 ● 綠色細太卷戳入西瓜身體此為手。

身體 ● 西瓜身體包紙法同西瓜腳。

腳 ● 腳上膠與身體底部黏合。

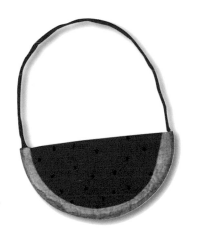

● 西瓜皮包可照紙型畫，最後黏上紅線皮包完成。

B. 【紙型】
影印大小100%

西瓜

香菇精靈

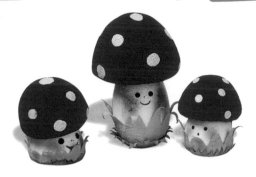

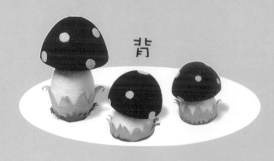

背

學習指南

菇類大多生長於秋季，圖中可愛的菇名叫做「蛤蟆菇」，它可是含有劇毒，不可食用哦！但它卻是麻醉藥的原料。

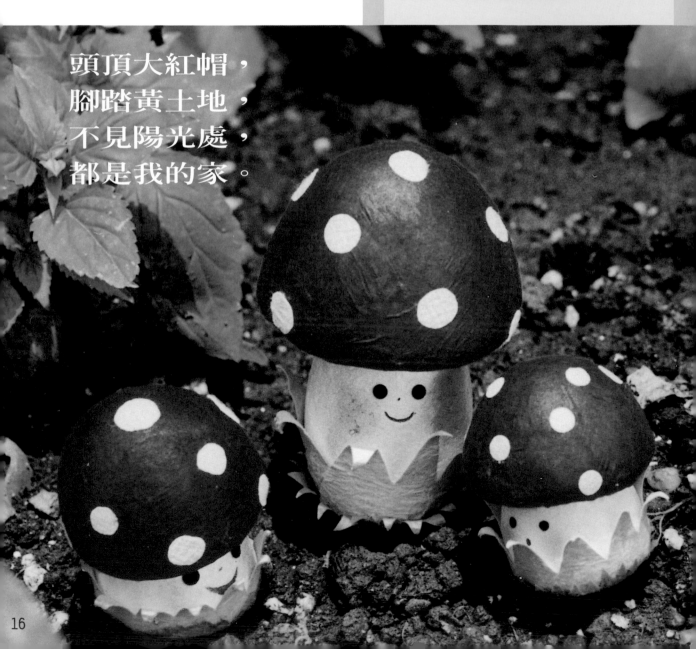

頭頂大紅帽，
腳踏黃土地，
不見陽光處，
都是我的家。

林老師的話

材　料：保麗龍-6cm蛋形、
4.5cm蛋形、4cm錐形、
3.5cm水滴形、棉紙

小叮嚀：小朋友如果你家沒有打洞器，
你可以自己畫2個圓再用剪刀
剪下即可。

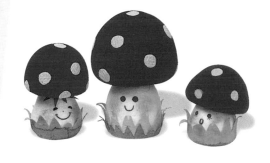

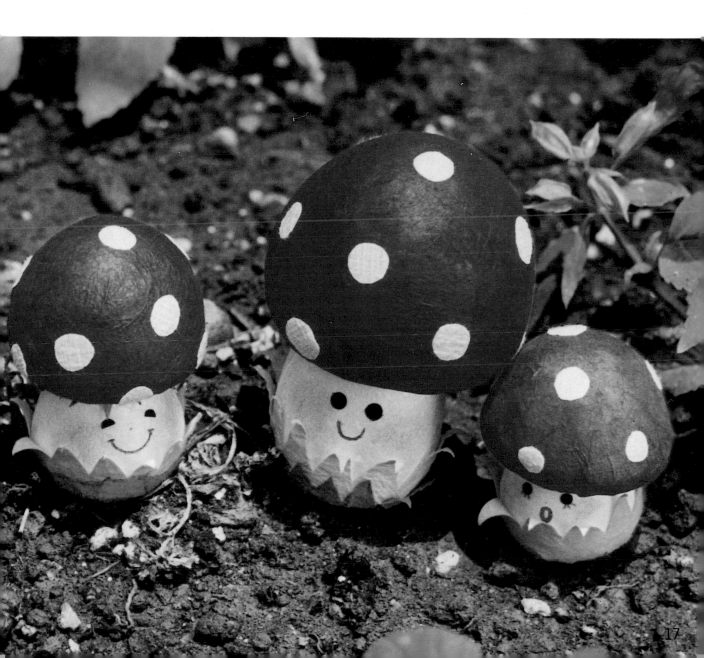

A. 「製作重點教作」

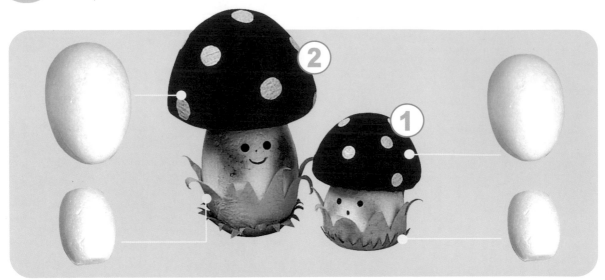

1:示範 【小香菇】

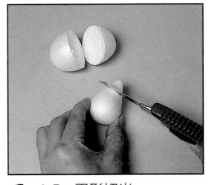

1 4.5cm蛋形切半。
3.5cm水滴形切去上部約
2cm。

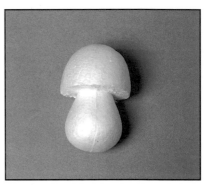

2 兩者黏合即成為一朵香
菇。

B. 【紙型】

影印大小100％

小草

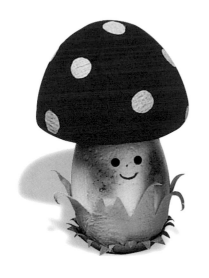

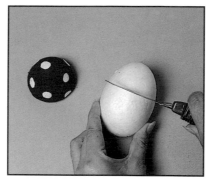

1 菇頭包紙法同14頁西瓜腳,然後貼上白色圓點紙。小香菇的做法亦同。

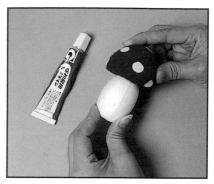

2 大香菇與錐形保麗龍相黏。

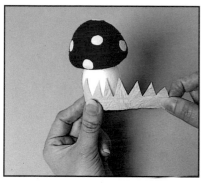

3 黃棉紙剪成鋸齒狀後黏於底部。

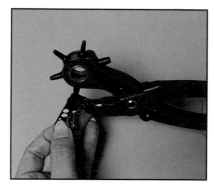

4 黑棉紙底部先黏一層雙面膠,再以打洞機打出眼睛。

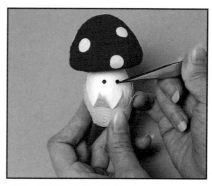

5 將眼睛黏於菇身。

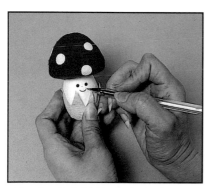

6 紅色中性筆畫出小嘴。

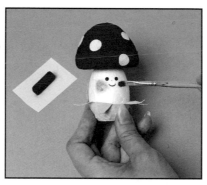

7 刷上腮紅。(可用粉彩或真的腮紅,眼影代替)

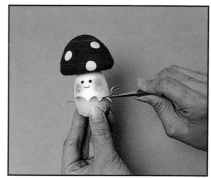

8 菇衣用鑷子刮一下則呈現彎曲狀。

NO.3 TH3 DOLL OF FLOWER

水蜜桃精靈

學習指南

水蜜桃喜歡生長於15～26度的春天，它的葉子都是兩片對生，就和蜜桃姐姐的葉子一樣。

水噹噹的蜜桃姐，
粉嫩嫩的小桃妹，
快樂出遊賞花去。

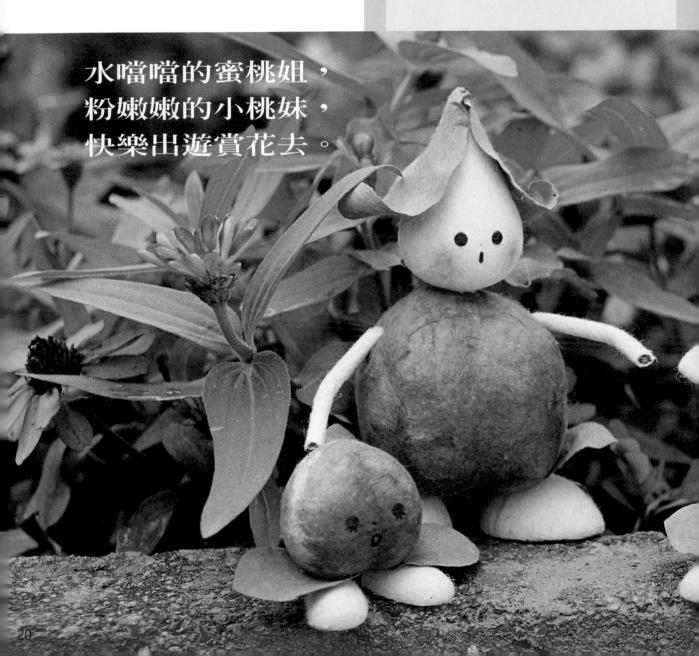

背

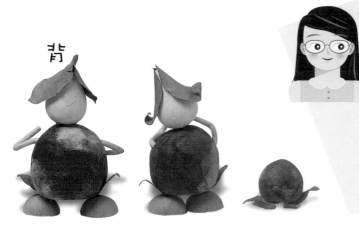

林 老 師 的 話

材　　料：保麗龍-6.5cm桃形、5cm桃形
　　　　　3.5cm桃形、3.5cm水滴形
　　　　　、3cm蛋形、1cm蘿蔔形、
　　　　　藝術棉紙、細太卷。

小叮嚀：桃形保麗龍若不易購得，可用
　　　　圓形球代替。

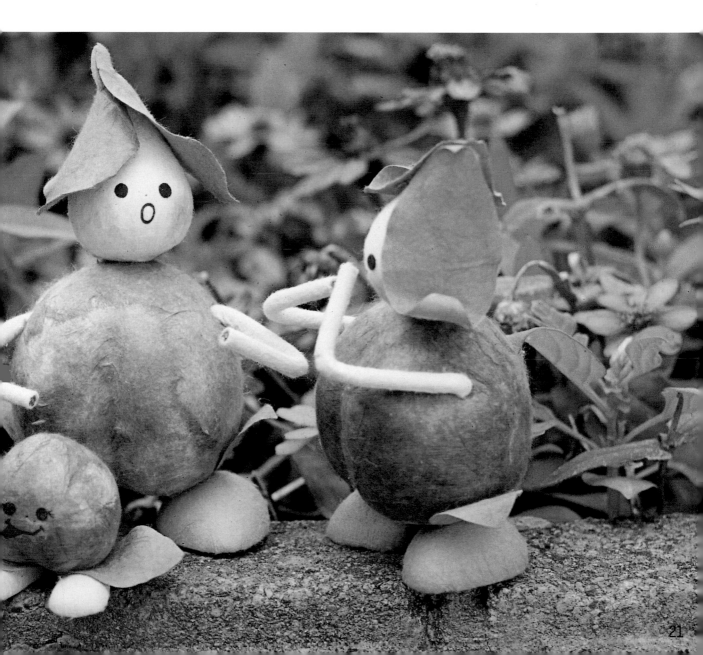

A. 「製作重點教作」

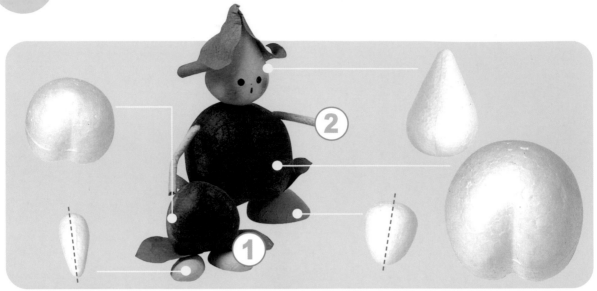

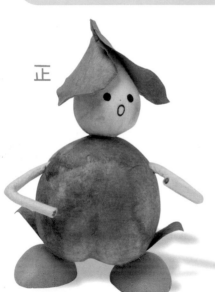

正

側

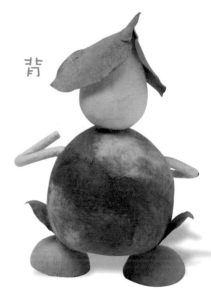

背

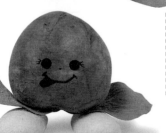

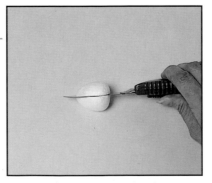

1:示範 【腳部示範】

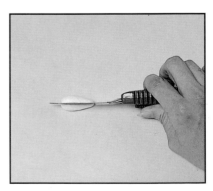

1 大腳：3cm蛋形切半。

2 小腳：1cm蘿蔔形切半。

2:示範 【水蜜桃】

● 水蜜桃精靈組合法：大桃
→3.5水滴形為頭、6.5cm為
桃身、3cm切半的蛋形為腳。
小桃：3.5m桃形為頭、1cm切
半蘿蔔形為腳。

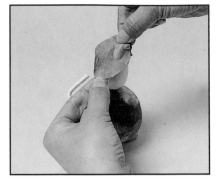

1 剪2片綠色棉紙為葉子分
別黏在頭的兩側。

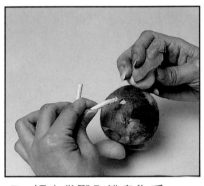

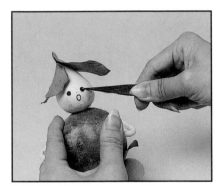

2 細太卷戳入桃身為手。
臉、身體、手、腳包裹棉
紙的方法同14頁西瓜。

3 黑棉紙底部先黏一層雙面
膠，再以打洞機打出眼
睛。

4 將眼睛黏於桃臉。
作品完成。

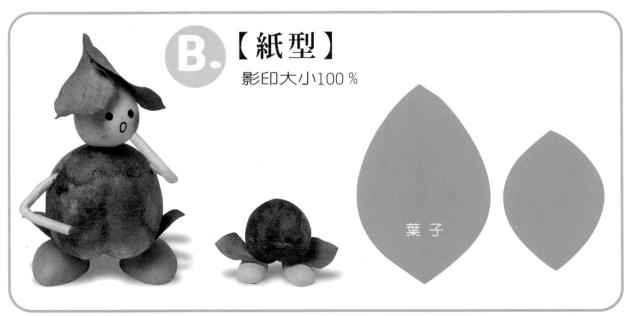

B. 【紙型】

影印大小100％

葉子

23

NO.4 TH3 DOLL OF FLOWER
小野菊精靈

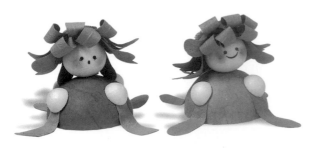

學習指南

小野菊花瓣眾多且動作重複，所以可以培養孩子的恆心與耐力。

小小野菊花，
不怕風也不怕雨，
烈日之下放光芒。

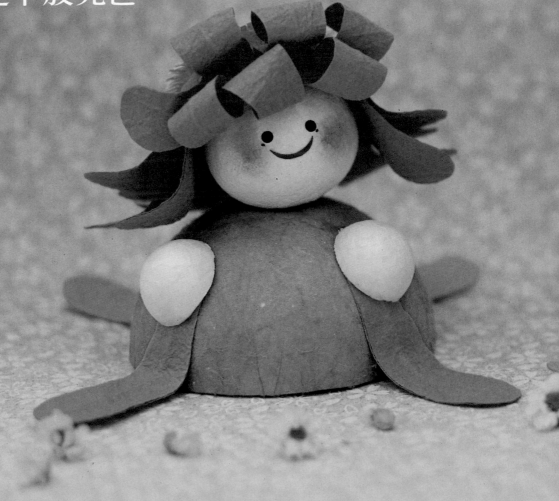

背

俯

林 老 師 的 話

材　　料：保麗龍-6cm圓形、
3.5cm水滴形、
2cm圓形、棉紙、鐵絲。

小叮嚀：只要將各種不同的花放在
頭上就可變化出各種花精
靈。

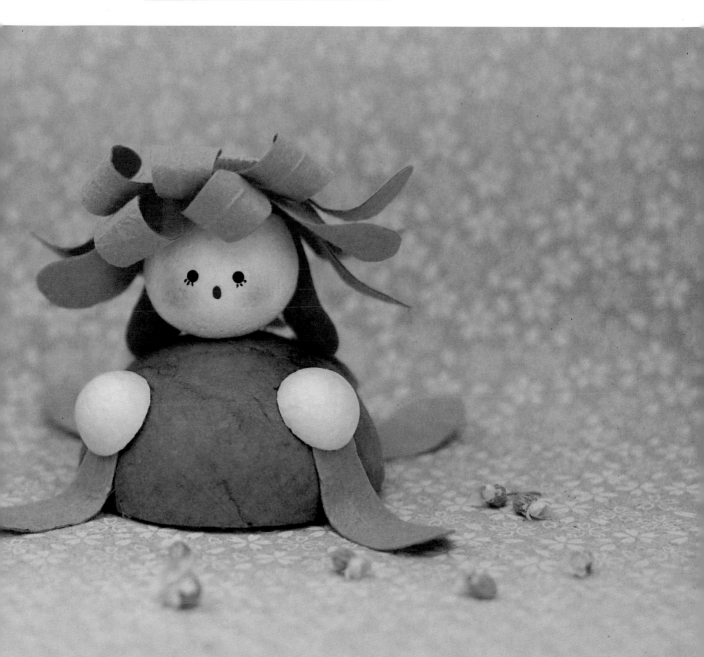

 「製作重點教作」

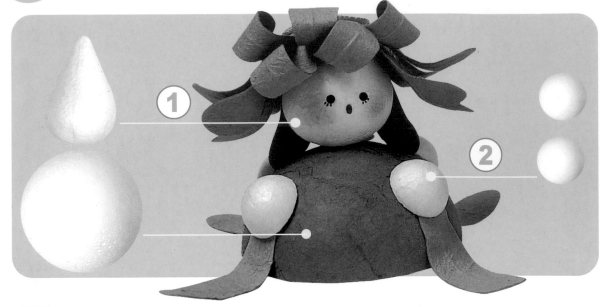

1:示範 【頭部】

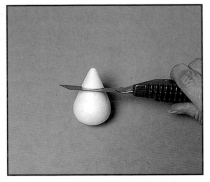

1 3.5cm水滴形保麗龍切去上面2cm如圖。

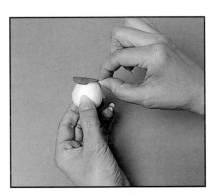

2 綠棉紙上白膠包黏於頂。

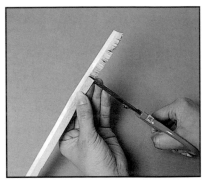

3 1.5×45cm黃色棉紙邊黏上0.5cm雙面膠,再將未黏膠處剪成條狀。

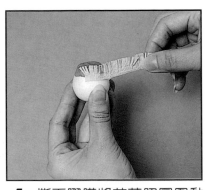

4 撕下膠膜將花蕊照圖圍黏(一層疊一層)

5 花蕊完成。

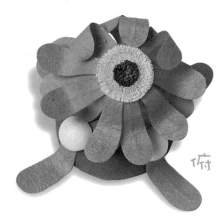

俯

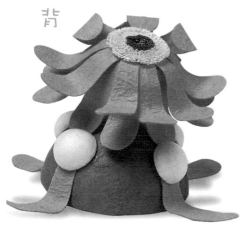

背

B. 【紙型】

影印大小100%

花 瓣

2:示範 【身體】

1 花瓣照紙型剪（每朵約24片）：做法 ① 棉紙與雙面膠對黏 ② 花瓣紙型描於上③、剪下。

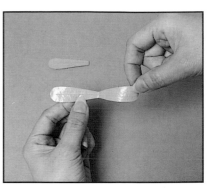

2 撕下膠膜放一支24號鐵絲於花瓣上再對黏。

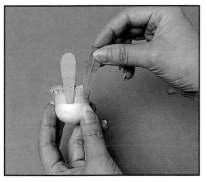

3 花瓣底部上膠黏於花蕊上。

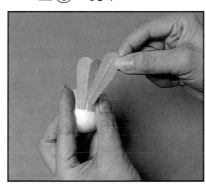

4 第二層花瓣黏在第一層花瓣的接縫處中間。依此類推。

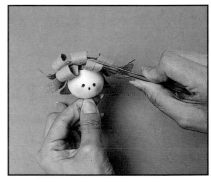

5 花瓣膠乾後將其向下折彎，如圖。眼嘴做法同19頁香菇。頭完成。

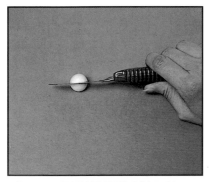

6 2cm圓形保麗龍球切半。

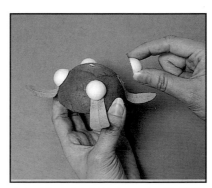

7 切半保麗龍加一片花瓣裝飾於上。
身體：6cm圓形切半包紙，做法同14頁西瓜腳。

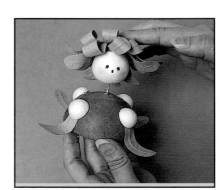

8 頭與身體用鐵絲（20號）戳入組合（牙籤亦可）。作品完成。

NO.5 TH3 DOLL OF FLOWER

太陽花精靈

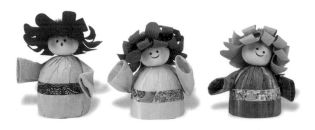

學習指南

太陽花屬於草本菊科植物，將花朵放於頭頂，以一片一片的花瓣代替一絲絲的頭髮，就是觀察力與想像力的結合，

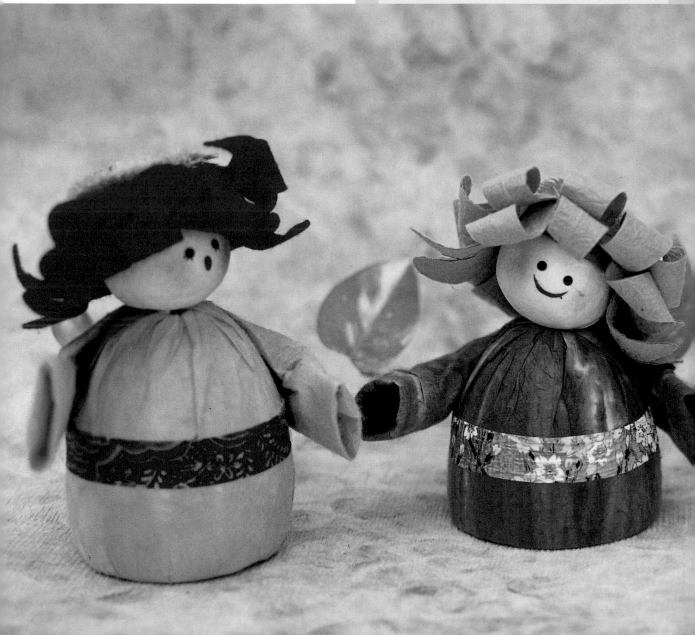

俯

林　老　師　的　話

材　　料：保麗龍-5.5cm蛋形、
　　　　　 3.5cm水滴形、棉紙、
　　　　　 藝術棉紙、千代紙、鐵絲。

小叮嚀：小朋友，向日葵的做法同太陽
　　　　 花，只要將花心、花蕊改成咖
　　　　 啡色就可以啦！

陽光少年太陽花，
　最喜歡夏天，
可以自由自在，
在林間捉迷藏。

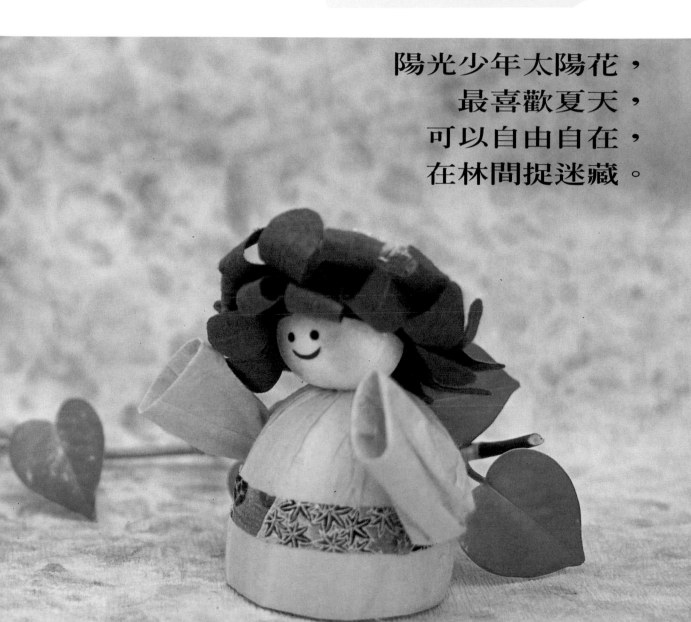

 「製作重點教作」

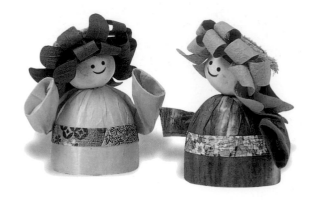

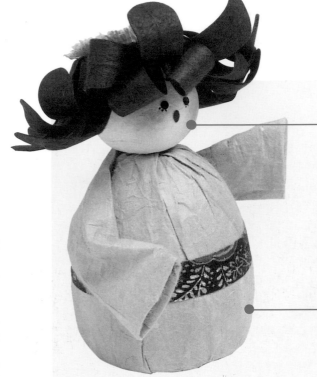

示範 【身體】

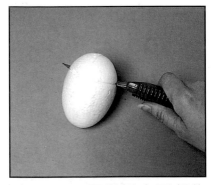

1 5.5cm蛋形切去下部約2cm。

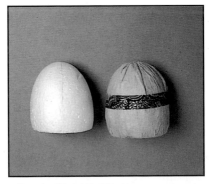

2 包黏上棉紙(約20×12cm)黏腰帶(約1×19cm)

3 12×14cm棉紙邊緣上膠對黏成筒狀。

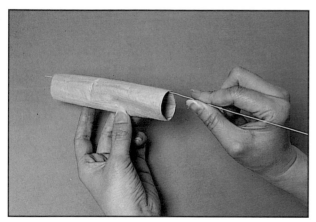

4 卡入一支24號鐵絲。

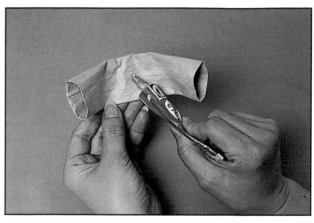

5 袖子中間上膠。

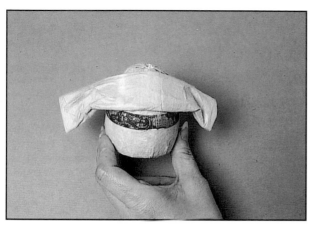

6 黏於身體的背部。

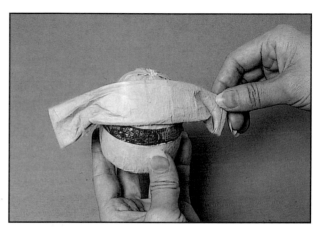

7 袖內有鐵絲所以可任意折成想要的形狀。

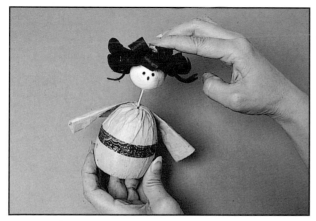

8 頭與身體用牙籤戳入組合。（20號鐵絲亦可）

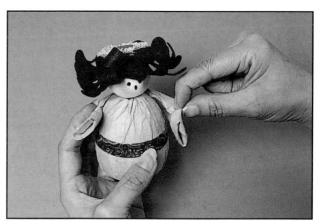

9 調整姿式，作品完成。

NO.6 TH3 DOLL OF FLOWER
南瓜四賤客

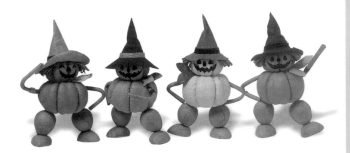

學習指南

保麗龍除了包黏法外,還可以
使用塞入法,在塞入的過程中
可以訓練孩子手的穩定性及肌
肉的發展。

萬聖節,南瓜夜,
扮著鬼臉玩耍去。

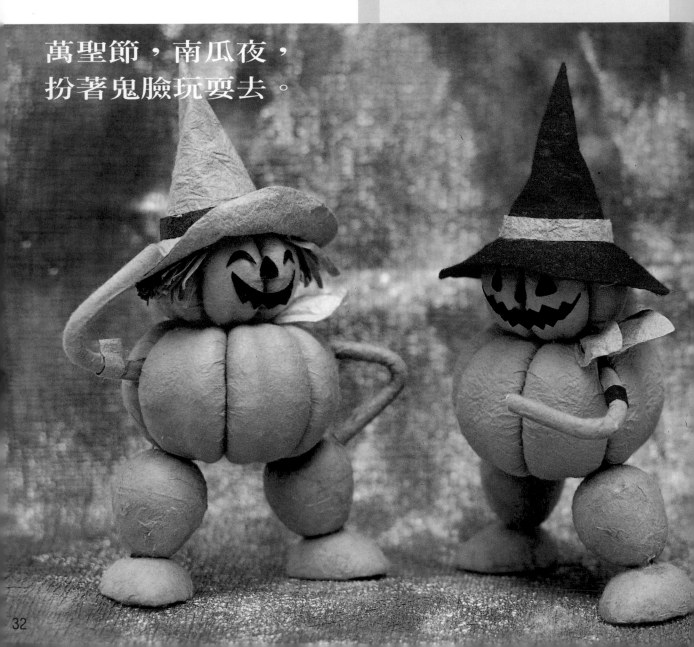

林 老 師 的 話

材　　料：保麗龍5.5cm南瓜形、
　　　　　4cm南瓜形、2.5cm蛋形、
　　　　　棉紙、細太卷、紙籤。

小 叮 嚀：頭髮的做法同40頁火鶴花，
　　　　　只是不上捲子。

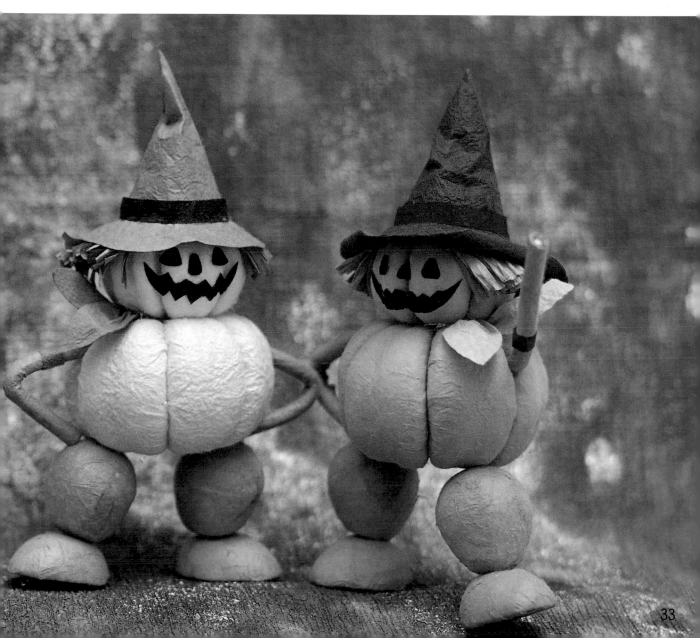

A. 「製作重點教作」

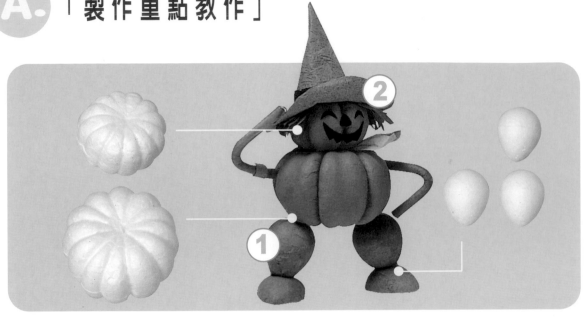

1:示範 【身體】

大南瓜：每張紙剪成約5
　　　　×8cm（6片）。

小南瓜：每張約3×5cm（6
　　　　片）。

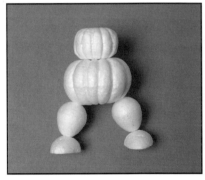

1 牙籤戳入蛋形後再刺入切半的蛋形。此為大腿。

2 頭為小南瓜、身體為大南瓜，以牙籤組合再戳入大腿即為南瓜精靈組合法。

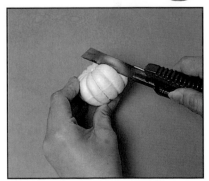

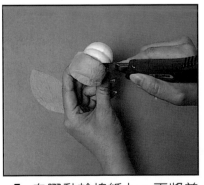

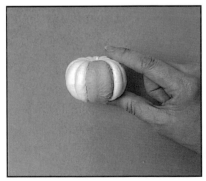

3 (1)每兩瓣畫上紅線。
　　(2)以美工刀切入約0.5～0.7cm的開口。

4 白膠黏於棉紙上，再將美工刀反拿，將兩側多的紙塞入預先切開處。

5 單片完成。其它片做法相同。

B. 【紙型】

影印大小100%

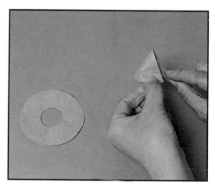

正　　側　　背

2: 示範　【帽子】

1 照紙型剪出帽身與帽緣。
帽身對黏成錐形。

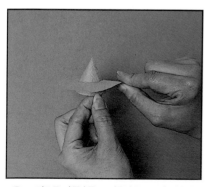 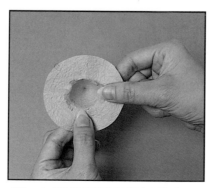 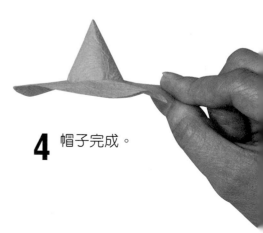

4 帽子完成。

2 套入帽緣。帽緣下方的帽
身每隔0.5cm剪一刀。

3 上膠後照圖與帽緣黏合。

no.7 TH3 DOLL OF FLOWER

火鶴花精靈

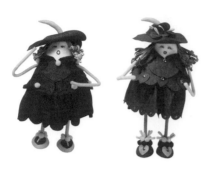

學習指南

鮮紅亮麗的火鶴花像極了摩登
時髦的新女性。原產於熱帶美
洲和西印度群島，喜好高溫潮
溼通風良好的土地。

都會女郎火鶴花，
妖嬌美麗Shopping Queen。

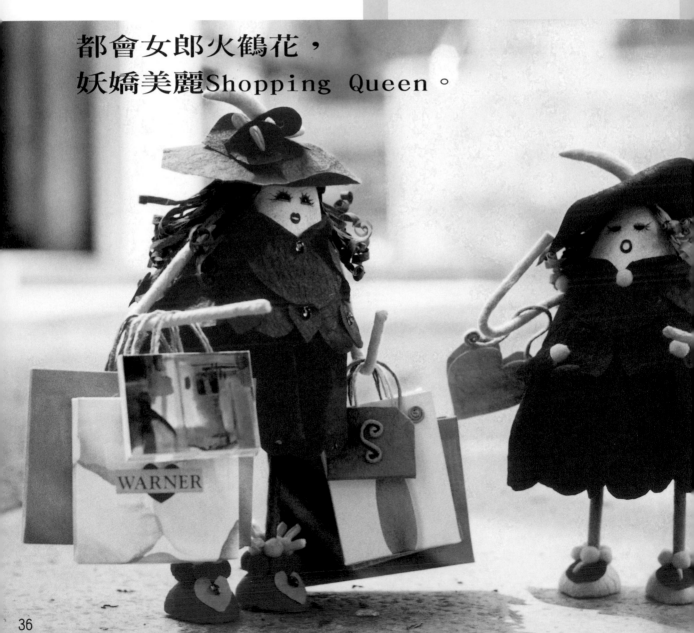

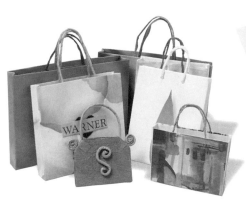

林 老 師 的 話

材　　料：保麗龍-梨形、3cm蛋形、
　　　　　棒形、棉紙、紙籐、
　　　　　鐵絲、花蕊、細太卷。

小 叮 嚀：眼影一定要用中性（或油性）
　　　　　筆畫，不可以用彩色筆喔！
　　　　　（會暈開）

正

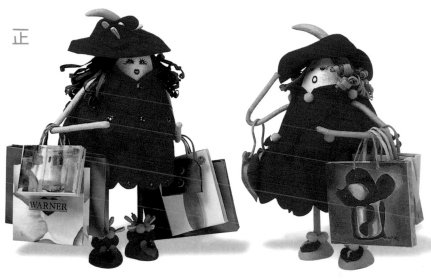

背

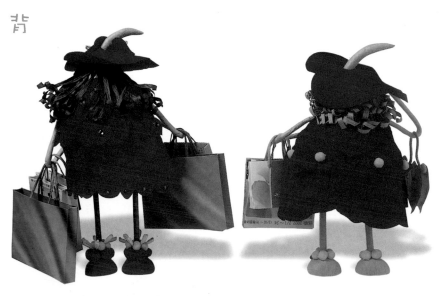

 「製作重點教作」

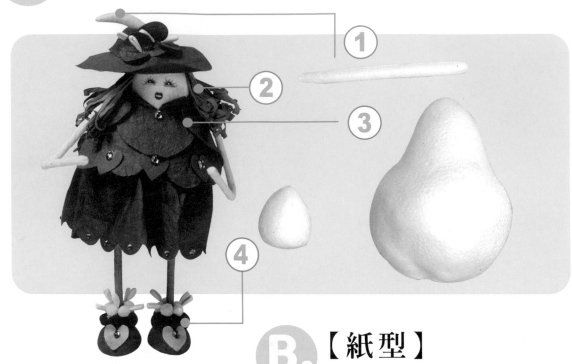

① ② ③ ④

B. 【紙型】

影印大小200％

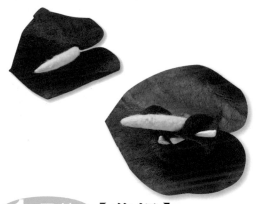

花帽

鞋

1：示範【花帽】

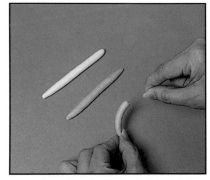
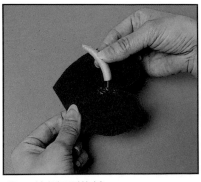
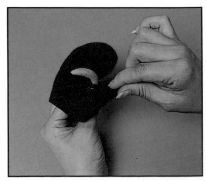

1 棒形保麗龍包上黃棉紙。做法同14頁西瓜腳。切半後插入24號鐵絲。

2 花瓣照模剪。花蕊與花瓣相交處上膠黏合。

3 花瓣邊緣向上捲，帽子完成。

正　側　背

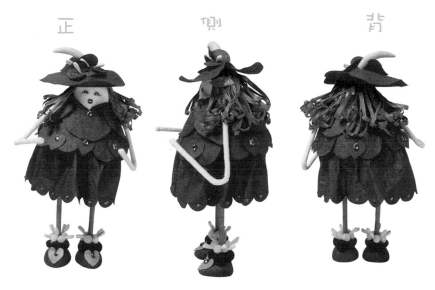

花衣

【紙型】

影印大小200%

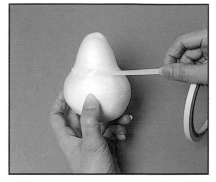

1 0.5cm雙面膠照圖繞黏於梨子。

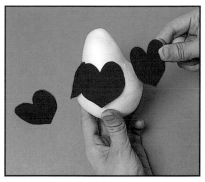

2 心型棉紙黏於雙面膠上，繞黏一圈。此為上衣第一層。

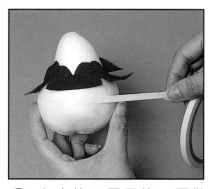

3 上衣第二層同第一層做法。只要高度下降約2cm。

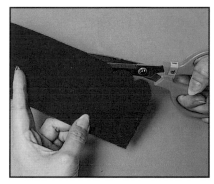

4 裙子：8×45cm棉紙下擺剪成花瓣形。

5 裙頭用手抓縐。

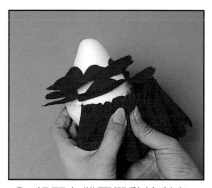

6 裙頭上雙面膠黏於梨身。穿裙完畢。

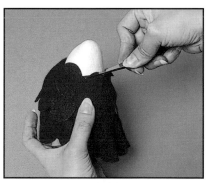

7 第一層上緣的棉紙用鑷子刮一下則呈現出捲曲狀（類似外翻領）。

正　　　　　　　側　　　　　　　背

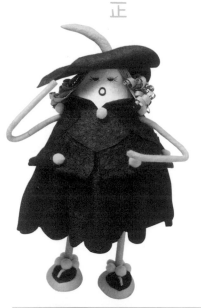
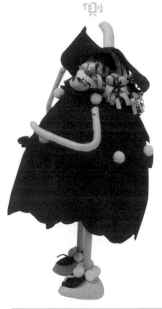
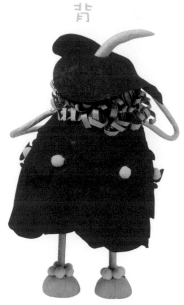

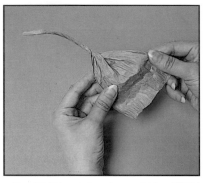
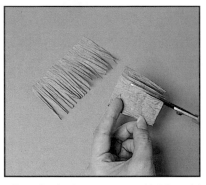
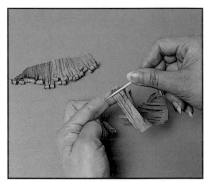

1 紙籐，10×6cm（2片）攤開
壓平。

2 上方留0.5cm不剪開，其
餘的照圖剪成條狀。

3 以牙籤捲髮，做法：
A.取3絲髮放於食指
B.牙籤壓於上。
C.大拇指將牙籤上方凸出的髮
　絲向下撥、捲。

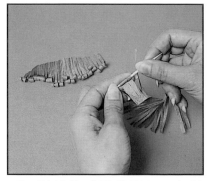
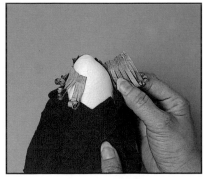

4 髮絲捲成圖狀即可。每捲
做法皆同，直至髮絲捲
完。

5 髮絲上方未剪開處上膠黏
於梨形上方，如圖。第2
層頭髮壓黏於第一層上。

6 帽子刺入頭頂。眼、鼻做
畫法同19頁香菇精靈。

4:示範 【腳部】

1 3cm蛋形切半。

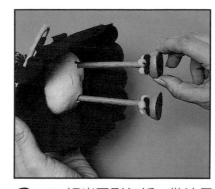

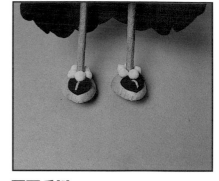

2
(1) 切半蛋形包紙,做法同14頁西瓜腳。
(2) 長度12cm的細太捲腳戳入梨形保麗龍。
(3) 黃色絨球黏於腳上。
(4) 小火鶴花黏於鞋面。

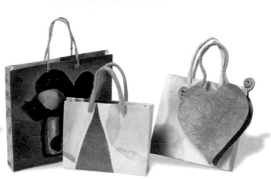

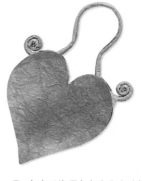

●皮包造型亦採火鶴
的花形。

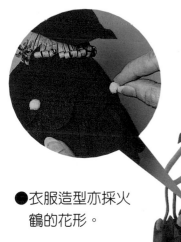

●衣服造型亦採火
鶴的花形。

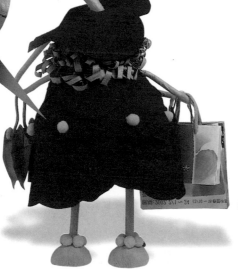

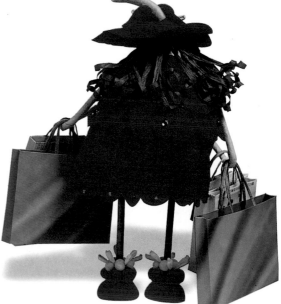

牡丹花精靈

背　　　　俯

學習指南

牡丹自古以來即象徵著富貴吉祥。此作品可訓練手指的靈敏度，刺激手指的末梢神經。

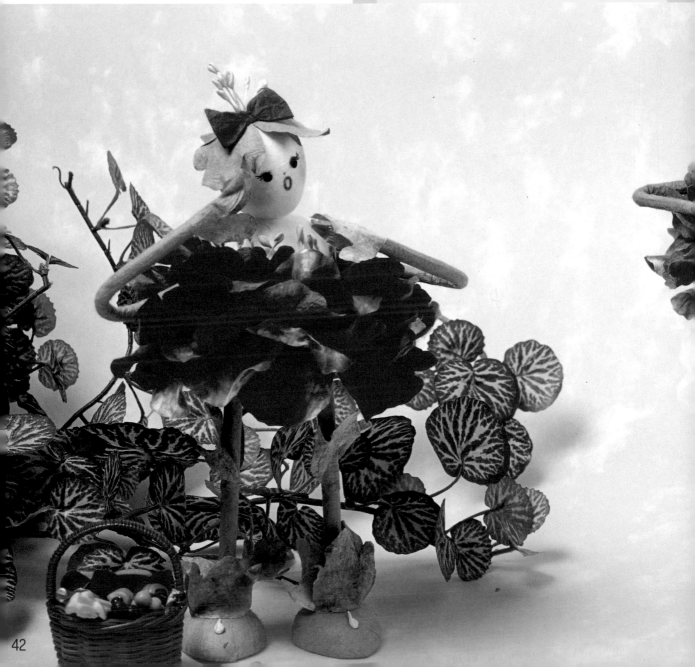

林 老 師 的 話

材　　料：保麗龍-4.5cm蛋形、
　　　　　3cm蛋形、棉紙、藝術棉紙、
　　　　　花蕊、細太卷

小 叮 嚀：凡多瓣花朵都可以用此造型，
　　　　　設計屬於它的花精靈。

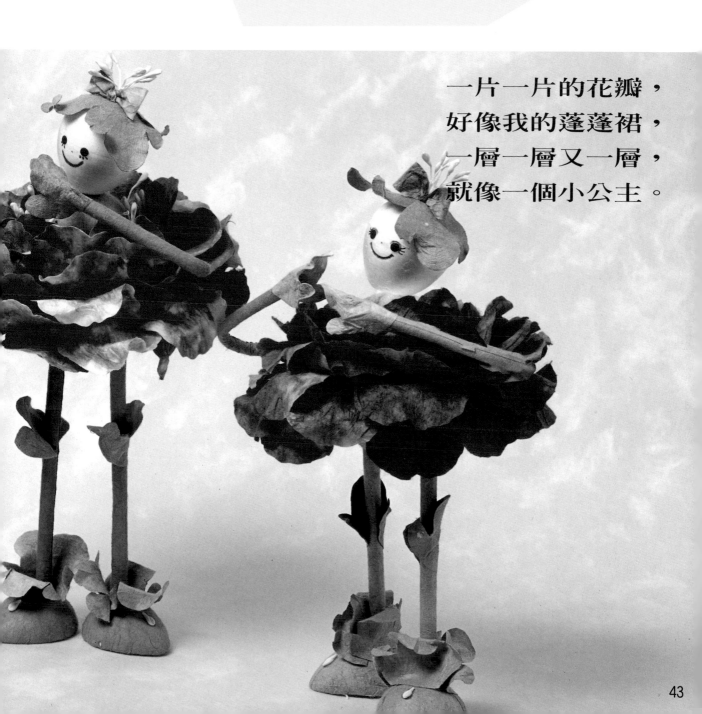

一片一片的花瓣，
好像我的蓬蓬裙，
一層一層又一層，
就像一個小公主。

A. 「製作重點教作」

①

②

●3cm蛋形切半，包棉紙做法同14頁西瓜。

做法同14頁西瓜。

1:示範【身體】

1 1cm雙面膠繞黏於4.5cm蛋形保麗龍中央。

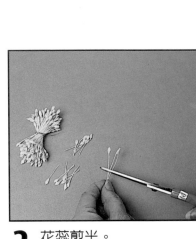

2 花蕊剪半。

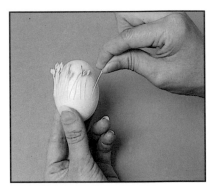

3 一支支黏於雙面膠上。

B. 【紙型】
影印大小200 %

花瓣

花托

花葉

2:示範【腳與頭】

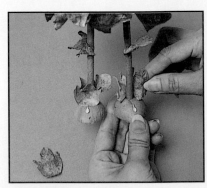

1 ●葉子照紙型剪。
●腿：14cm細太卷戳入腳內，並以葉子花蕊裝飾。

4 花瓣照紙型剪（每朵花約24片）每片花瓣用尖嘴鉗捲扭。

5 花瓣不捲扭亦可。（捲扭過的花瓣較生動）

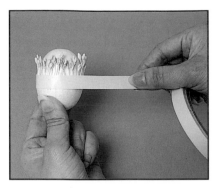

6 於花蕊上再黏一圈1cm的雙面膠。

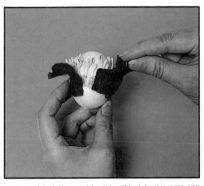

7 花瓣一片片黏於雙面膠上。此為第一層。

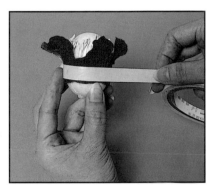

8 再黏上1cm雙面膠。

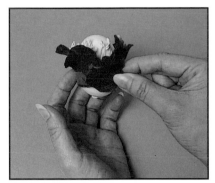

9 第二層花瓣黏於第一層花瓣接縫處中央，依此類推。其它層做法亦同。

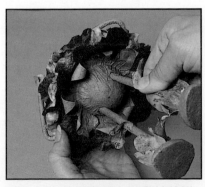

2 （1）花托中間上膠黏於花瓣底部的保麗龍上。
（2）腿戳入蛋形保麗龍內，身體與腿組合完成。

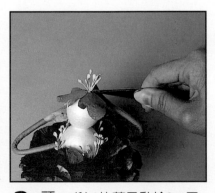

3 頭：（1）3片葉子黏於3cm蛋形保麗龍上。
（2）鑷子夾花蕊插入頭頂。

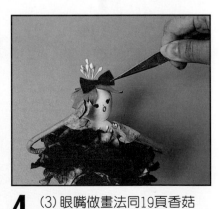

4 （3）眼嘴做畫法同19頁香菇精靈。
（4）黏上蝴蝶結裝飾。手的做法同23頁水蜜桃。（長度為12cm細太卷），以葉子裝飾。

桃花仙子

材　　料：保麗龍-3.5cm水滴形、
　　　　　4cm圓形、棉紙、千代紙、
　　　　　頭髮紙。

小 叮 嚀：人形尺寸、做法同紫籐花仙
　　　　　子，只有袖子（4×9cm）2
　　　　　片。

頭髮做法同竹子精靈

頭髮尺寸：男生8×8cm
　　　　　女生8×4cm 鬢4×4cm（2片）
　　　　　辮子0.5×3.5cm（4條）

【紙型】

影印大小100%

背

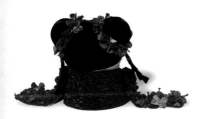
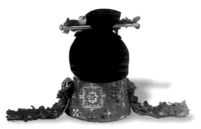

學習指南

桃花品種極多，有單瓣種及重
瓣種，花期於春季3～4月間，
花色以紅、粉紅、白色為主。

桃花仙子舞春風，
百花齊放春到了。

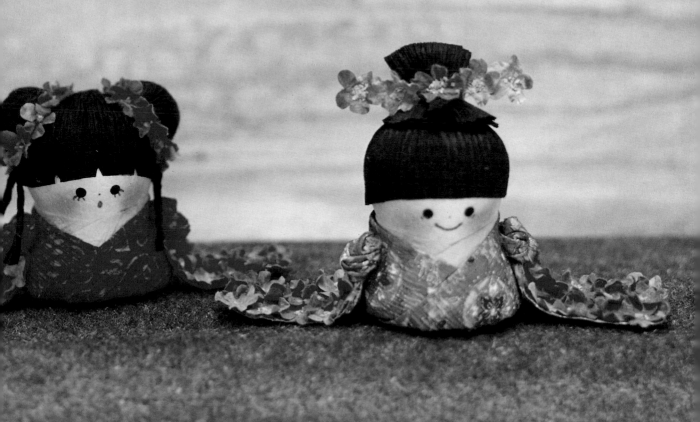

紫籐花仙子

仙子坐在高高的花台上，
看護著每一株紫籐，
好像媽媽溫暖的胸懷，
希望我們快點長大。

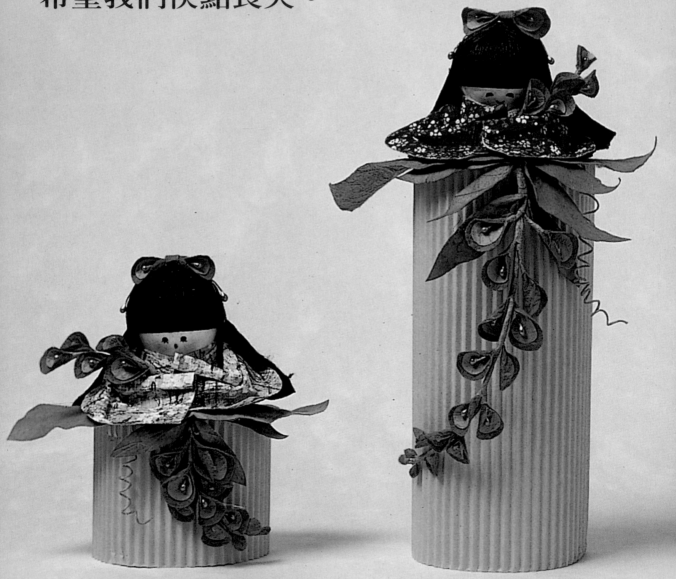

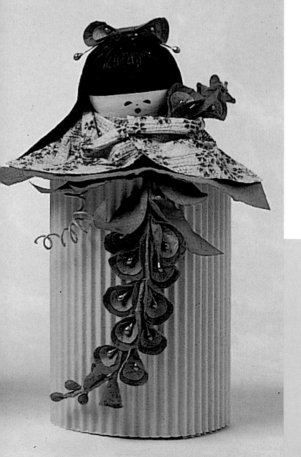

林 老 師 的 話

材　　料：保麗龍-3.5cm水滴形、
　　　　　4cm圓形、棉紙、千代
　　　　　紙、頭髮紙、花蕊、鐵絲。

小叮嚀：花台是瓦楞紙製作的，
　　　　大：15×23cm
　　　　中：10×23cm
　　　　小：5.5×23cm

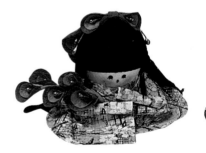
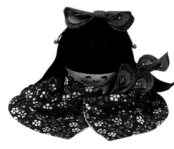

學習指南

假日帶著孩子到花市走走，認
識各種植物的花朵及顏色，可
培養孩子對色感的敏銳度。

 A. 「製作重點教作」

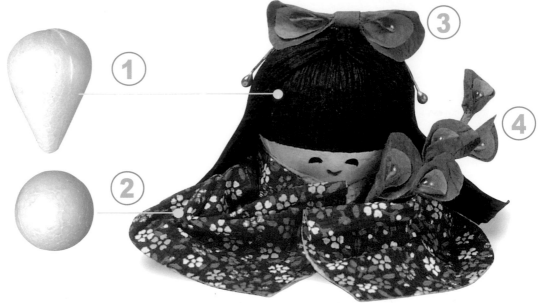

① ③ ② ④

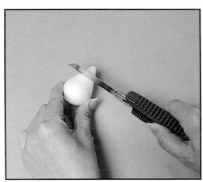

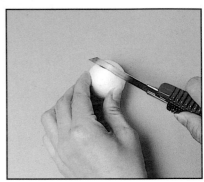

1:示範

BASIC

基 本
身 體

1 3.5cm水滴保麗龍上方約3cm處切掉。此為頭。

2 4cm圓形保麗龍切半,此為身體。

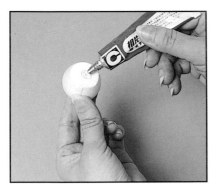

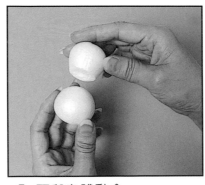

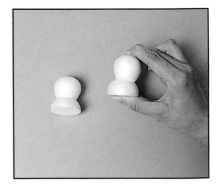

3 頭的下方上相片膠約1顆花生米大小。(相片膠會腐蝕保麗龍,所以此量剛好可以讓頭與身體經由腐蝕而完成吻合)

4 頭與身體黏合。

5 用手壓緊直至邊緣吻合為止。身體完成。

B. 【紙型】

影印大小100％

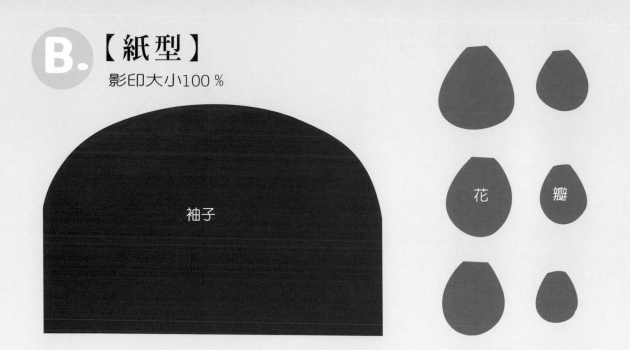

袖子

花 瓣

2:示範 【衣服與頭髮】 ●袖子兩片照紙型剪。

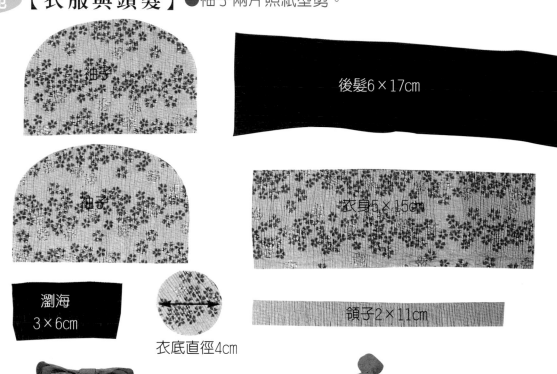

袖子

後髮6×17cm

袖子

衣身5×15cm

瀏海
3×6cm

衣底直徑4cm

領子2×11cm

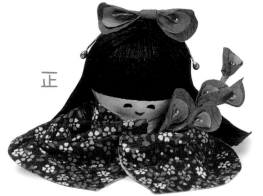

正

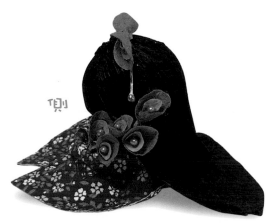

側

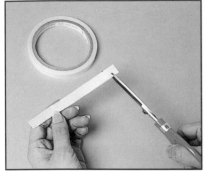

1 下方每隔1cm剪一刀。（深度約0.5cm)如此做領子就會轉的很順。

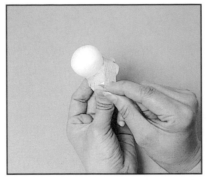

2 撕去雙面膠膜照圖黏於身體的脖子處。

3 衣身（5×15cm）上方反折約0.5cm此動作為收邊。

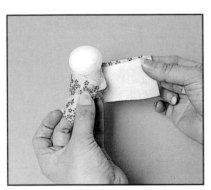

4 衣身上膠繞黏於身體。

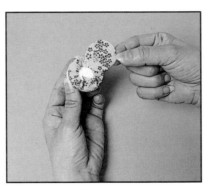

5 將多的紙黏於下方，再將衣底上膠黏於底部。

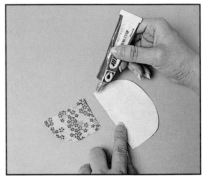

6 袖子：邊緣上膠對黏如圖。

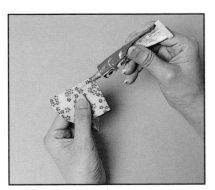

7 袖子肩膀處上膠。

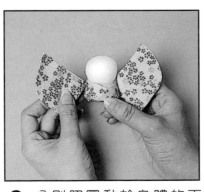

8 分別照圖黏於身體的兩側。衣服完成。

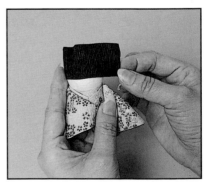

9 頭髮：流海（3×6cm）上保麗龍膠黏於半頭處。

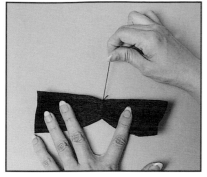

10 後髮（6×17cm）中間用黑線夾緊。

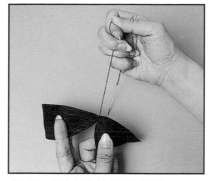

11 打結後剪掉多的線

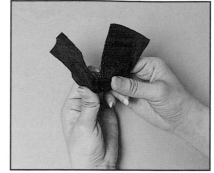

12 邊緣上膠相黏成扇形。

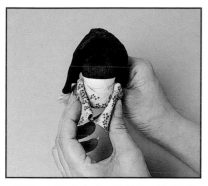

13 頭頂上保麗龍膠後將後髮黏入。

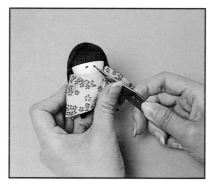

14 眼睛做法同19頁香菇精靈。不同處是將一個眼睛剪半就成為2個笑眼了。

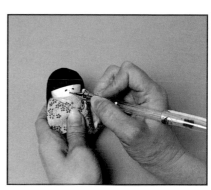

15 嘴用紅色中性筆畫出。

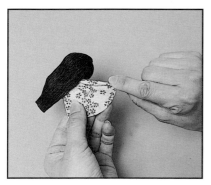

16 袖子外捲。

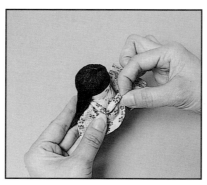

17 於手肘（中央）處折成L型。

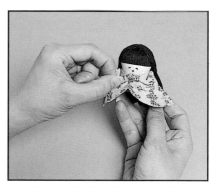

18 上膠黏於胸剪，手的姿式完成。

3：示範 【頭飾】 ●紫藤花瓣照紙型剪，並準備花蕊。（需剪半備用）

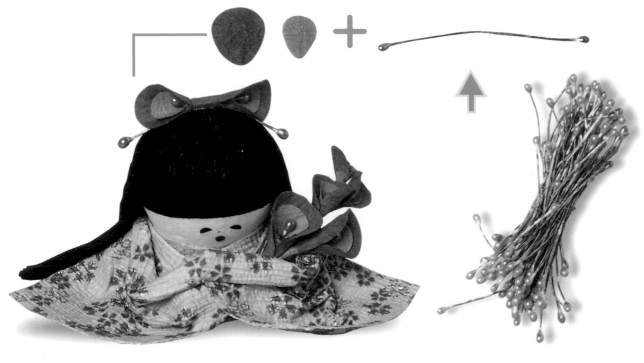

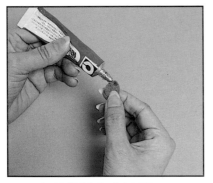

1 內層花瓣上方塗膠。

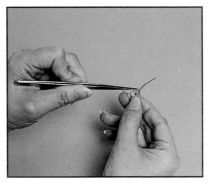

2 與花蕊黏合。

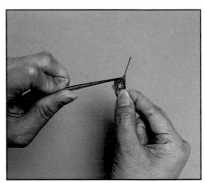

3 外層花瓣上方塗膠，黏於內層花瓣上。此為紫藤花朵。

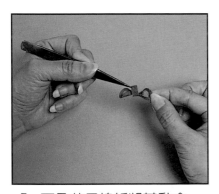

4 兩朵花用棉紙將其黏合。

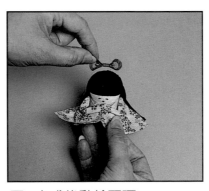

5 完成後黏於頭頂。

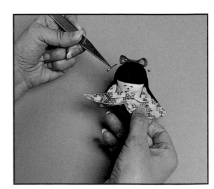

6 花蕊上膠黏於花朵下方。頭飾完成。

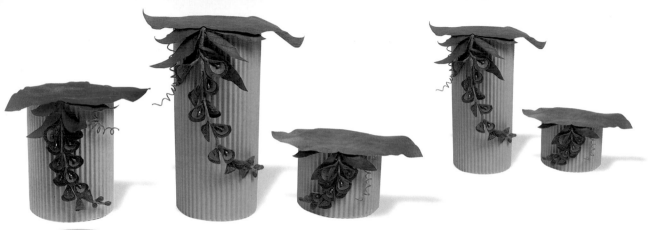

4:示範 【紫籐花】

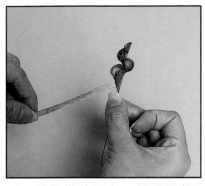
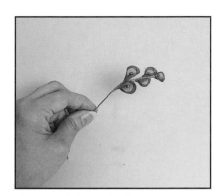
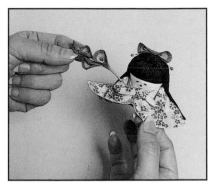

1 花朵做法同上。綠色膠帶
將花朵一一繞綑於24號鐵
絲上。

2 紫籐花串完成。

3 紫藤花串完成後,根部上
膠插入袖內。
娃娃部份完成。

竹子森林舉辦了一場魔法
大賽，小朋友你猜猜看誰
的法力最強啊！

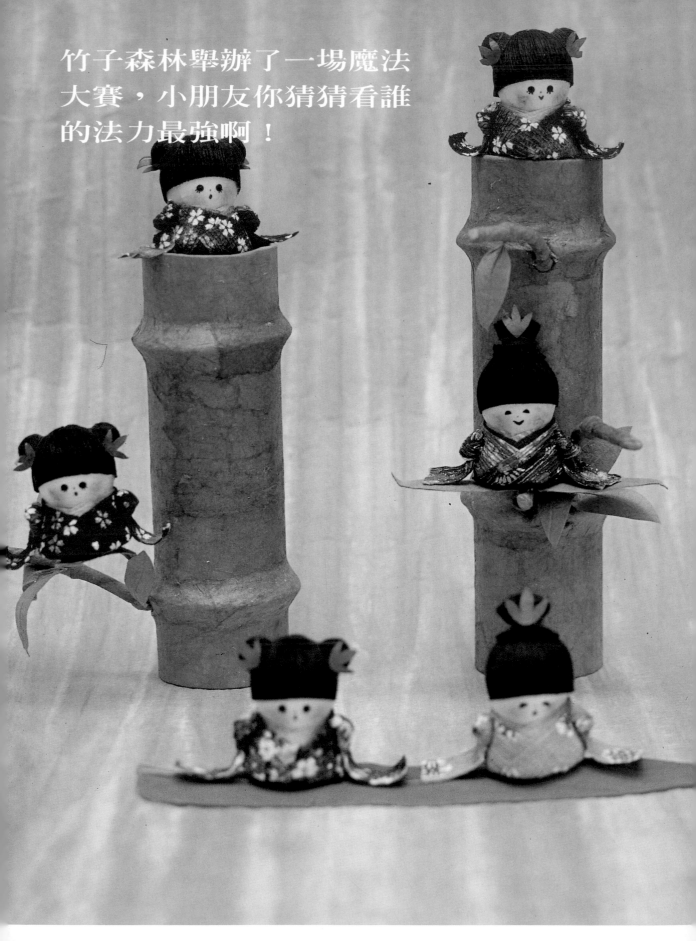

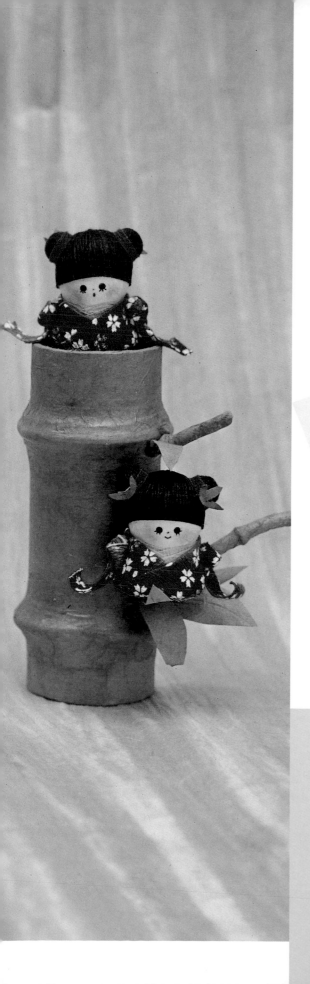

竹子精靈

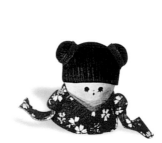

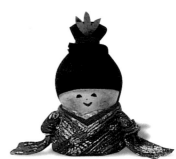

林老師的話

材　　料：保麗龍-2cm蛋形、
3cm圓形、0.7cm圓形、
棉紙、千代紙、頭髮紙。

小叮嚀：小女生的包包頭可用棉花
搓2個小圓球代替保麗龍
球哦！

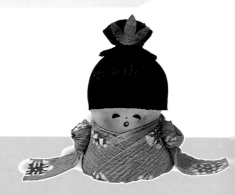

學習指南

竹子和日常生活是息息相關的
，例如我們吃的竹筍、粽葉、
用的竹竿、竹蓆等，都是竹子
的產物，可建竹子也是重要作
物。

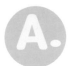 **「製作重點教作」**

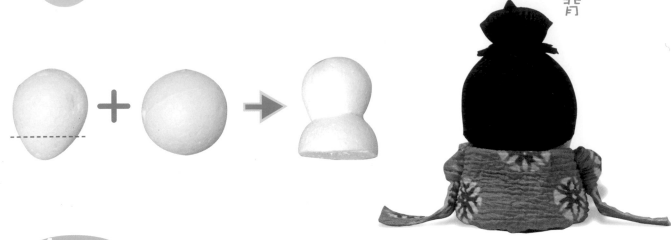

背

1:示範 【竹子男童】

1 身體衣服做法同50、51頁
紫藤花娃娃。
領子：1×9cm
衣身：3.5×10cm
袖子：2×13cm

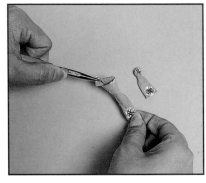

2 袖子做法：2×13cm的千
代紙對黏後打一個結剪
斷，剩的紙再做一次。

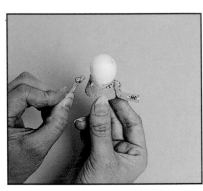

3 袖結處上膠黏於身體兩
側。衣服完成。

2:示範 【竹子女童】

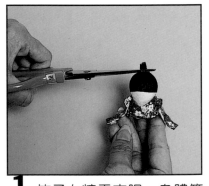

1 竹子女精靈衣服、身體等
做法同竹子男精靈。

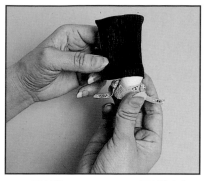

4 頭髮：6×5.5cm頭髮紙下方2cm上保麗龍膠黏繞於頭的上方。

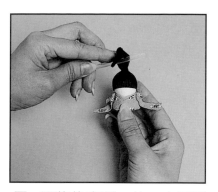

5 膠乾後束緊→放一支原子筆心→頭髮反摺。

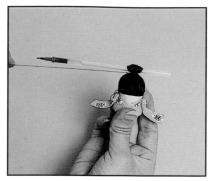

6 用紅線綁緊。

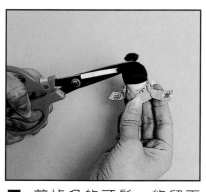

7 剪掉多的頭髮，約留下1cm長。

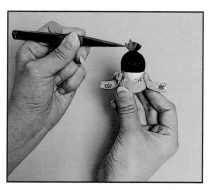

8 黏上竹葉裝飾。

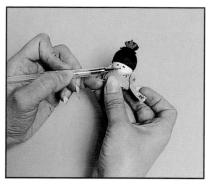

9 眼、嘴用中性筆畫出。竹子男精靈完成。

2 直徑0.7cm的保麗龍球切半。

3 直徑2cm的頭髮紙上保麗龍膠，包黏切半的保麗龍。此為髮髻。

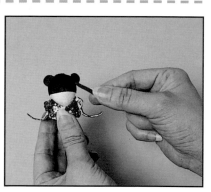

4 髮髻黏於頭的兩側，再用紅棉黏於交接處。頭髮完成。眼、嘴用中性筆畫出。

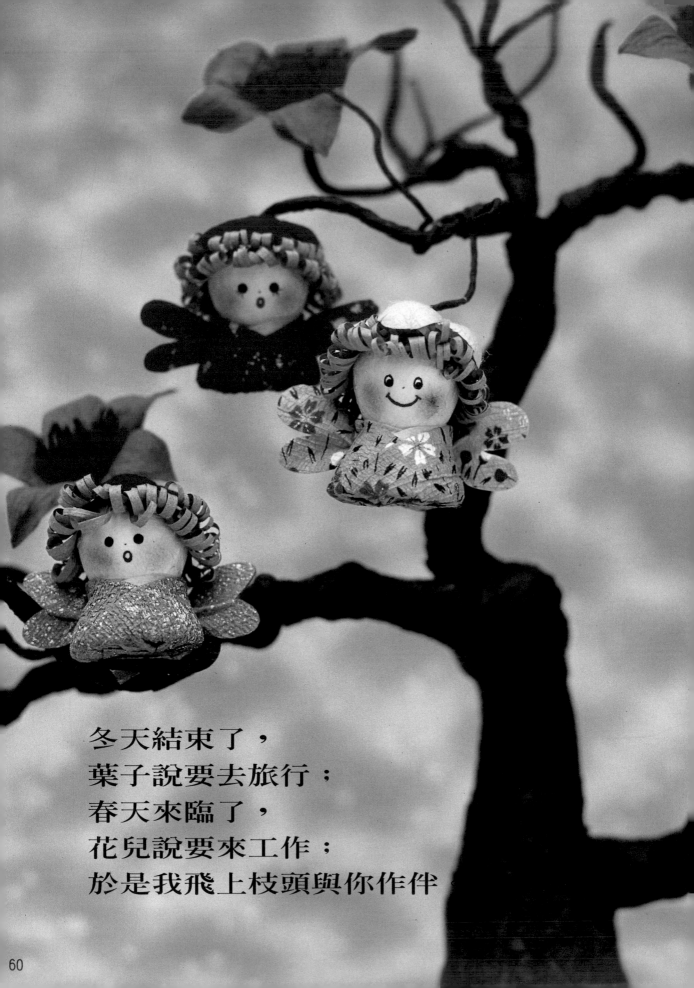

冬天結束了，
葉子說要去旅行；
春天來臨了，
花兒說要來工作；
於是我飛上枝頭與你作伴

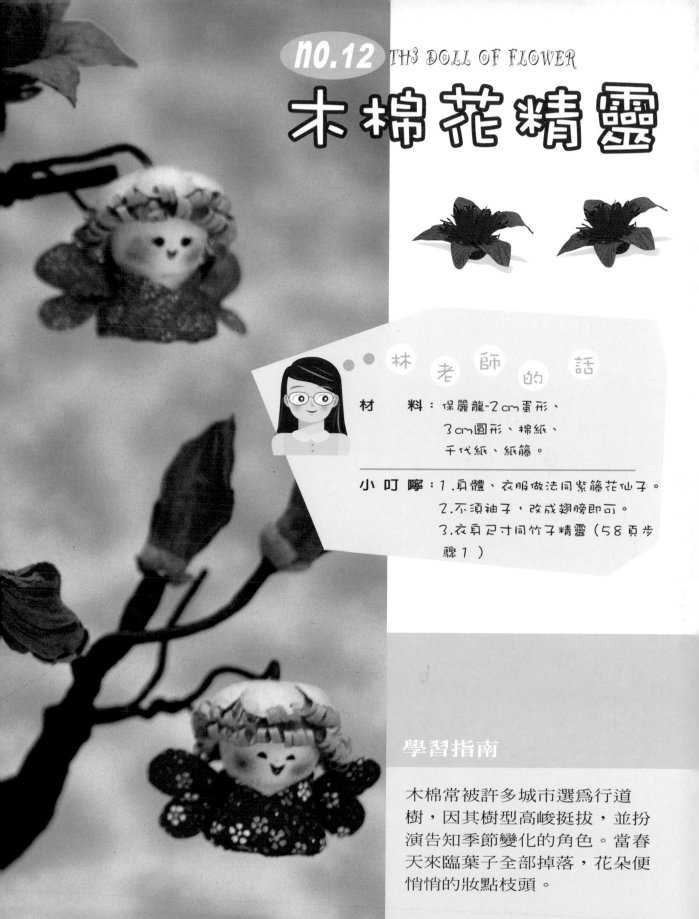

木棉花精靈

林老師的話

材　　料：保麗龍-2cm蛋形、
　　　　　3cm圓形、棉紙、
　　　　　千代紙、紙籐。

小叮嚀：1.身體、衣服做法同紫籐花仙子。
　　　　2.不須袖子，改成翅膀即可。
　　　　3.衣身尺寸同竹子精靈（58頁步
　　　　　驟1）

學習指南

木棉常被許多城市選為行道
樹，因其樹型高峻挺拔，並扮
演告知季節變化的角色。當春
天來臨葉子全部掉落，花朵便
悄悄的妝點枝頭。

 「製作重點教作」 ●頭與身體做法同50、51頁。

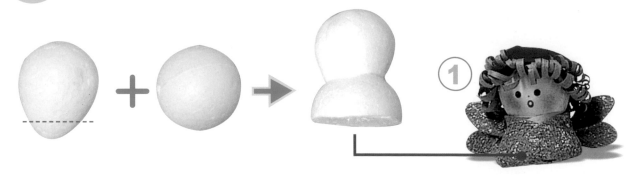
①

帽子　　翅膀

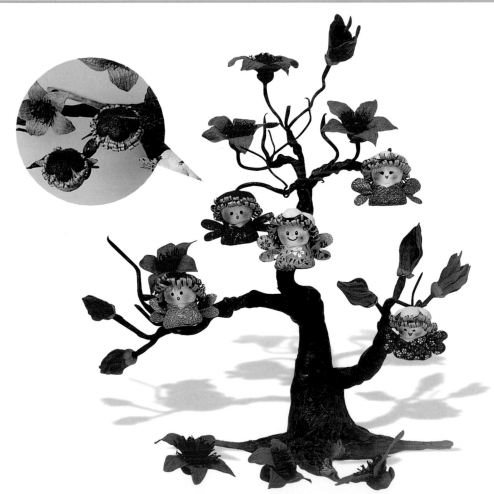

1:示範【頭部】

●頭髮：紙藤攤開，3×10(2片)

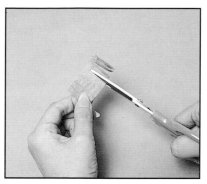

1 上方留0.5cm不剪開，其餘的剪成條狀。

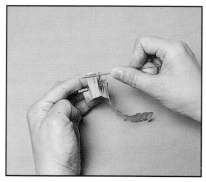

2 以18號鐵絲(或牙籤)捲髮→首先將髮絲放在食指上(約3絲)

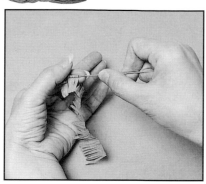

3 大拇指撥捲髮絲。

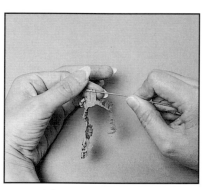

4 動作反覆至髮絲結束。0.5未剪處上保麗龍膠→黏於頭上此為第一層→第二層黏於第一層上方0.5cm處。(人形做法同58頁竹子精靈)

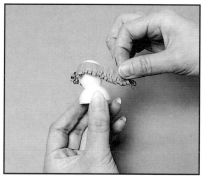

5 帽子照紙型剪下→放在手中→筆的尾端在花瓣上壓出凹陷。

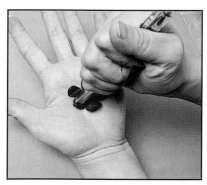

6 筆必須一邊壓，一邊轉圈。每瓣做法皆同。

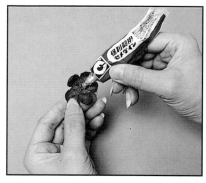

7 中心點上膠。

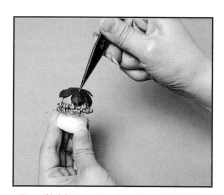

8 黏於頭頂→刺洞→與樹枝黏合。

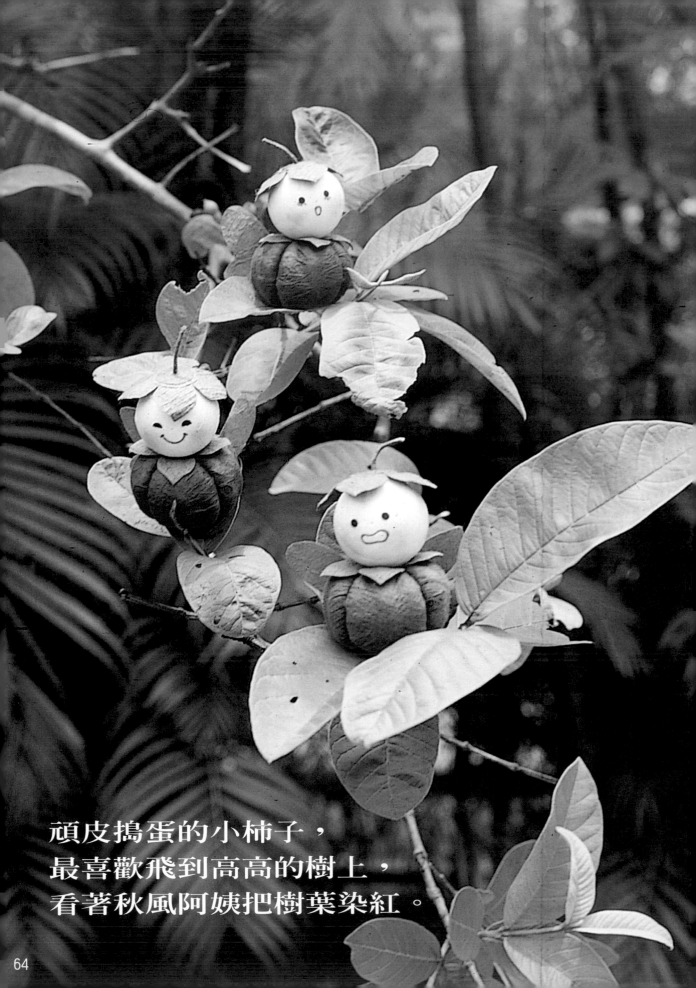

頑皮搗蛋的小柿子，
最喜歡飛到高高的樹上，
看著秋風阿姨把樹葉染紅。

柿子精靈

柿子是秋天最具代表性的水果，原產於中國，據說早在西元前200年左右，老祖先就已人工栽種了。

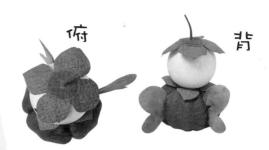

俯　　背

林 老 師 的 話

材　　料：保麗龍-3cm圓形、
5cm南瓜形、棉紙、鐵絲。

小 叮 嚀：柿子身體為四大部分，請
將保麗龍輕切分成四份後
再塞紙。

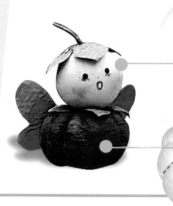

【紙型】

影印大小100%

蒂頭　　　蒂　　　翅膀

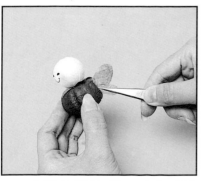

1 身體的做法同34頁南瓜精靈→翅膀照紙型剪2片→塞入背部的縫中。

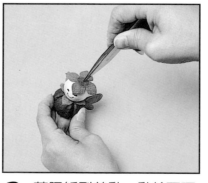

2 蒂照紙型剪黏，黏於頭頂後於中央刺洞。

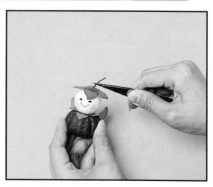

3 塞入樹梗，做法同15頁步驟1。（臉的做法同51頁紫籐花精靈）

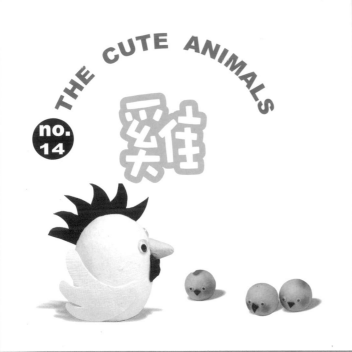

THE CUTE ANIMALS

no. 14

雞

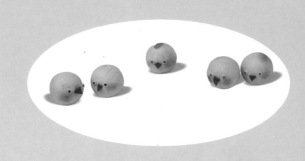

教導小朋友認識公雞、母雞的差異。還有剛出生的小雞都是黃色的喔！

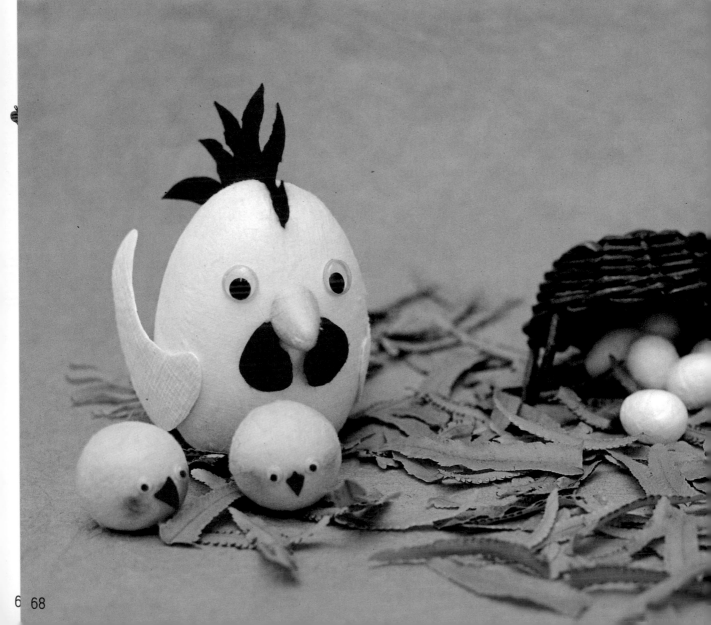

林 老 師 的 話

材　　料：保麗龍-6 cm 蛋形、
　　　　　6 cm 圓形、3 cm 圓形、
　　　　　1 cm 蘿蔔形、棉紙、動動眼。

小 叮 嚀：保麗龍本身就是白色，所
　　　　　以可以自行決定要不要包
　　　　　棉紙。小朋友若是不想包
　　　　　棉紙，可用彩色筆圖色。

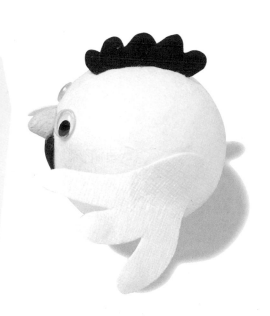

全家福—
公雞、母雞大聲啼，
小雞乖乖向前看，
喀喳一聲—全家福。

A. 【紙型】影印大小100％

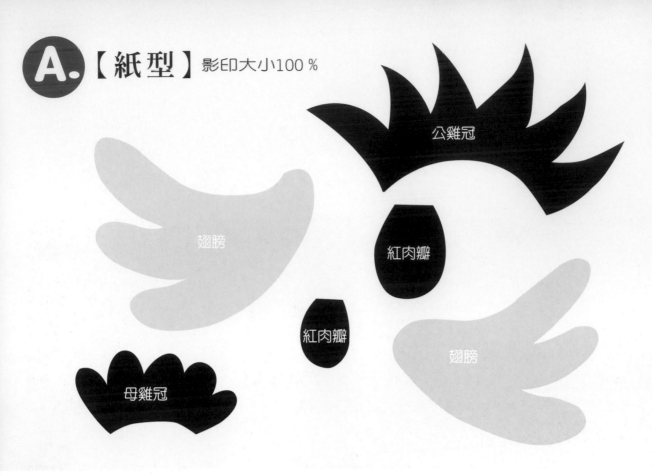

公雞冠

翅膀

紅肉瓣

紅肉瓣

翅膀

母雞冠

B.

「製作重點教作」

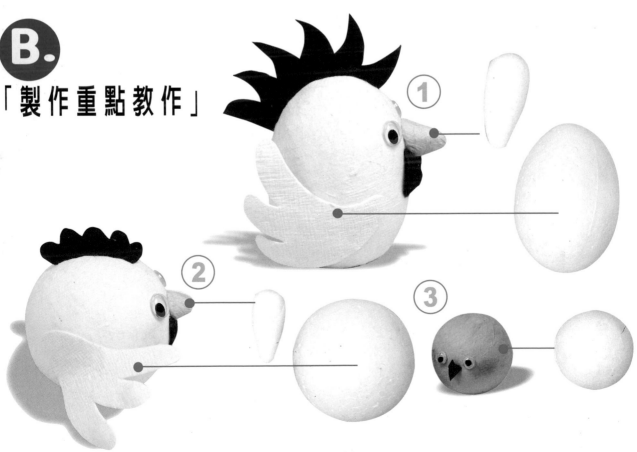

① ② ③

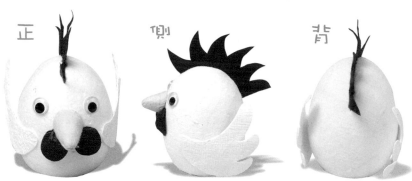

正　　　側　　　背

1:示範 【公雞】

1 6cm蛋形底部切掉約3cm。

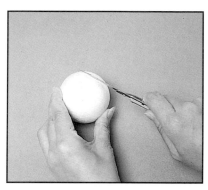

2 6cm圓形底部切掉約1cm。

3 雞冠、翅膀、照紙型剪。

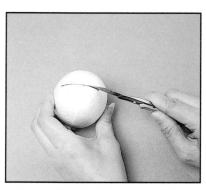

4 公雞頭頂畫紅線處用美工刀割一刀深度約1cm。

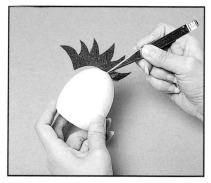

5 雞冠用鑷子夾塞入割開處。

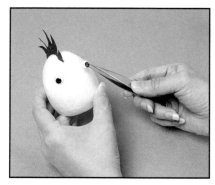

6 黏上動動眼。

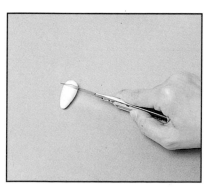

7 喙：1cm蘿蔔保麗龍切掉1cm。

8 包上棉紙。（做法同14頁西瓜腳）

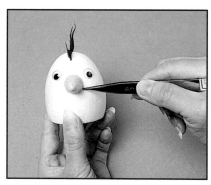

9 黏於兩眼之間。喙完成。

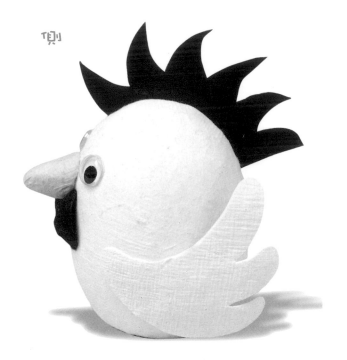

側

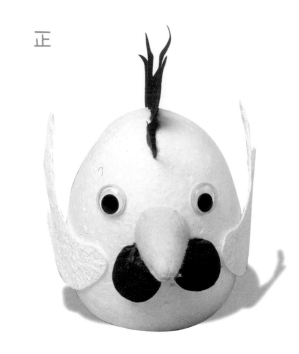

正

10 紅肉瓣用手抓縐。

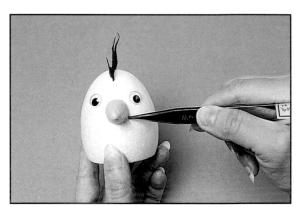

11 鑷子於喙的兩側各刺一個洞。

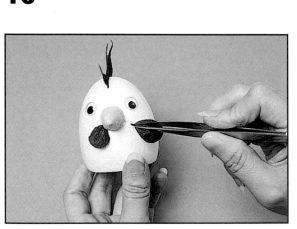

12 紅肉瓣用鑷子夾刺入。

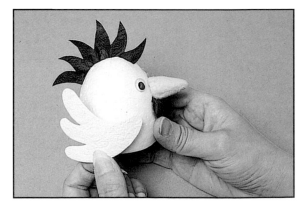

13 膠上在翅膀前方一點即可,再黏於兩側即完成。

側

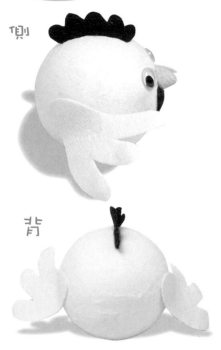

背

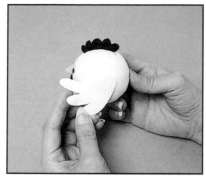

1 母雞的做法同公雞，唯一不同處是翅膀向剪黏。

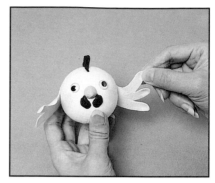

2 將翅膀攤開。母雞完成。

3:示範 【小雞】

正

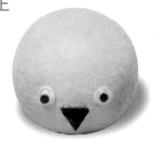

1 3cm的圓形保麗龍切掉下方1cm，再包上黃色棉紙（做法同14頁西瓜腳）。

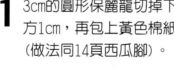

2 嘴照紙型剪。

側

3 雞嘴中央對摺，上膠黏於正中央，動動眼黏法同公雞。

4 小雞完成。

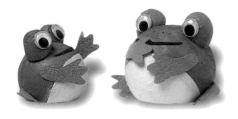

THE CUTE ANIMALS

no. 15 青蛙

學習指南

青蛙是一種水陸兩棲的脊錐動物，喜食昆蟲，具有黏性的舌頭是他們獵食的工具。

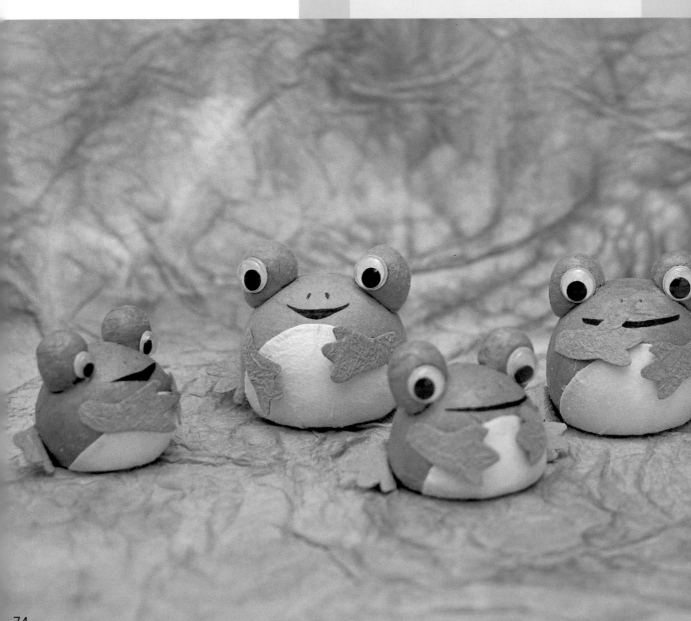

林老師的話

材　　料：保麗龍-5cm、4cm、3cm圓形、1cm蛋形、棉紙、動動眼。

小叮嚀：小朋友要特別注意，小青蛙的眼睛保麗龍，一定要切1／3喔！

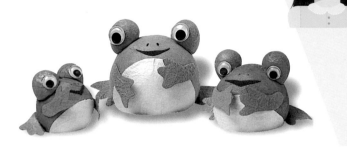

青蛙呱～呱～呱～
一唱一和眞快樂。

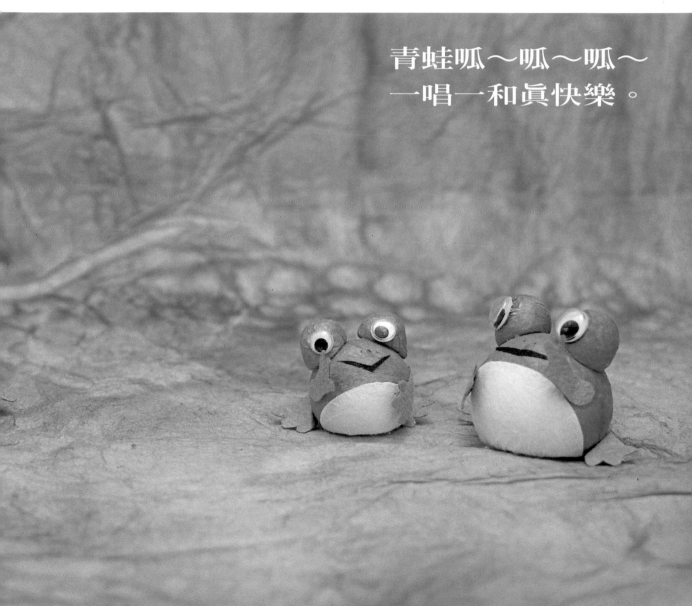

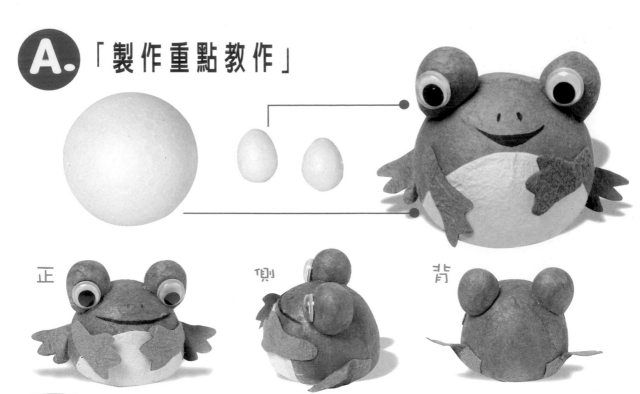

A. 「製作重點教作」

正　　　　　側　　　　　背

示範　【大青蛙】

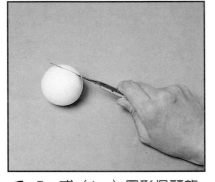

1 5cm或（4cm）圓形保麗龍切掉約1cm。

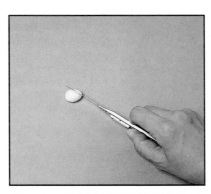

2 1cm蛋形保麗龍斜切約1/3掉。

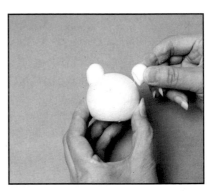

3 上保麗龍膠黏於兩側。

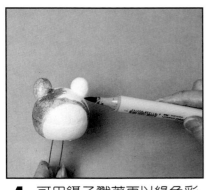

4 可用鑷子戳著再以綠色彩色筆塗色。（肚子不塗綠色）

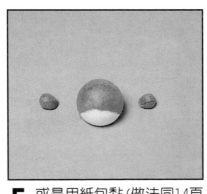

5 或是用紙包黏（做法同14頁西瓜腳）。注意：肚子部份不黏綠色。

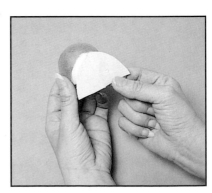

6 肚子黏上乳白色棉紙。

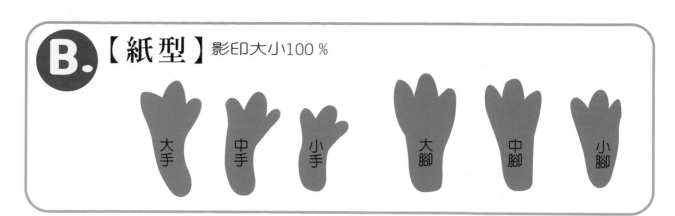

B. 【紙型】影印大小100%

大手　中手　小手　大腳　中腳　小腳

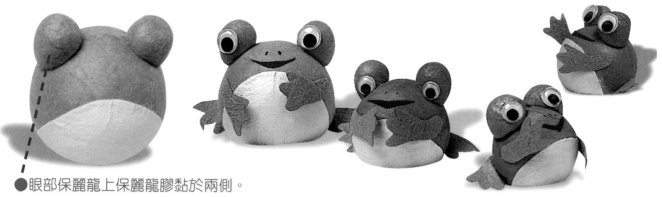

●眼部保麗龍上保麗龍膠黏於兩側。

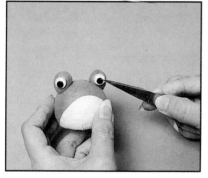

7 黏上動動眼。

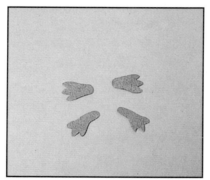

8 手、腳照紙型剪。

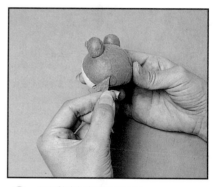

9 腳黏於身體後方。

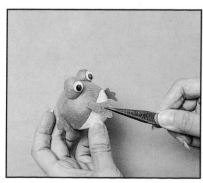

10 手黏於肚子兩側。

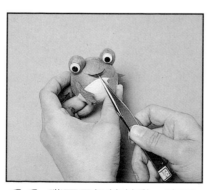

11 嘴可用紅棉剪黏，亦可用紅筆畫。

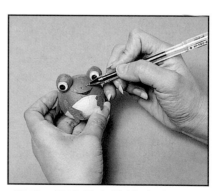

12 咖啡色中性筆畫出鼻孔。作品完成。

圓滾滾呀圓滾滾，
胖嘟嘟呀胖嘟嘟，
我們都是大胖子，
歡迎加入嘟嘟熊家族。

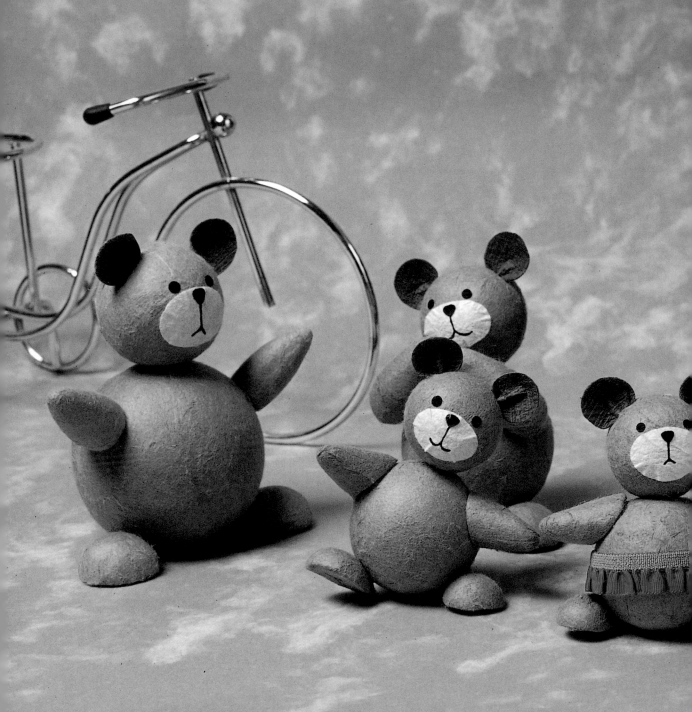

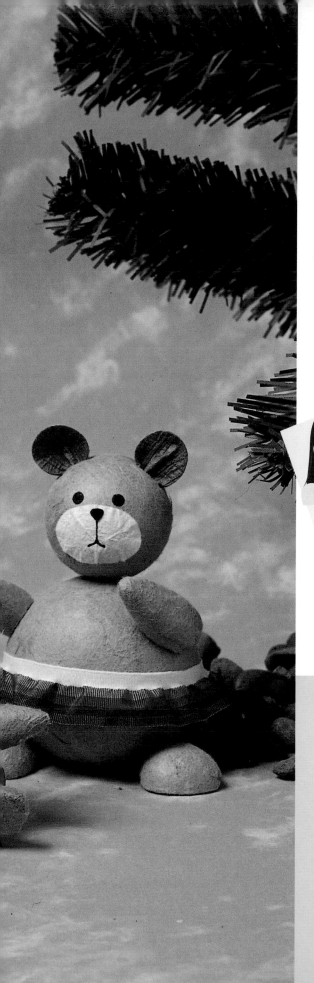

no. 16 灰熊

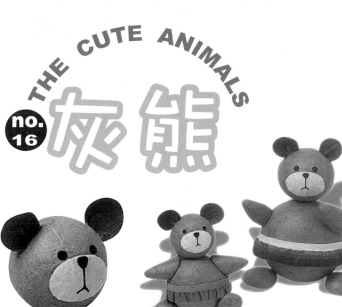

林 老 師 的 話

材　料：保麗龍-6 cm、5 cm、4 cm、
3 cm圓形、1 cm蘿蔔形、
3 cm、2 cm水滴形、棉紙、
緞帶。

小 叮 嚀：小朋友如果不想包棉紙，
可以用咖啡色彩色筆塗色
，也可以製作一個全白的
北極熊喔！

側 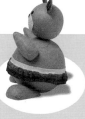　背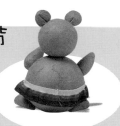

學習指南

熊是一種哺乳類的雜食性動
物，照顧養育小熊都是熊媽媽
一個人的工作。

A. 「製作重點教作」

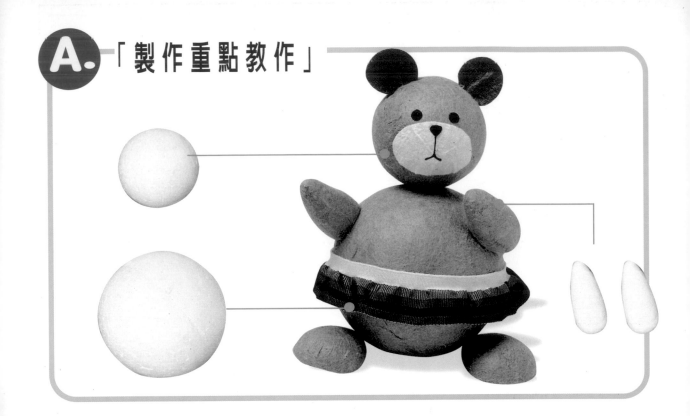

B. 【紙型】

影印大小100 %

示範

耳朵 大　　耳朵 中　　耳朵 小

熊嘴 大　　熊嘴 中　　熊嘴 小

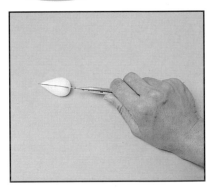

1 3cm水滴形保麗龍切半，此為熊腳。

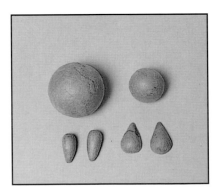

2 將所有的保麗龍包上咖啡色的棉紙（做法同14頁西瓜腳）。

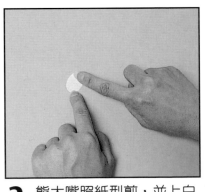

3 熊大嘴照紙型剪，並上白膠。

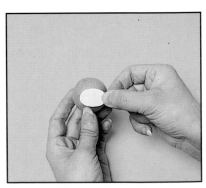

4 大嘴黏於頭的正中央。

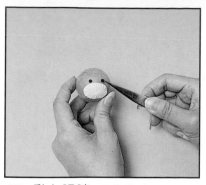

5 黏上眼睛（眼的做法同19頁香菇精靈）

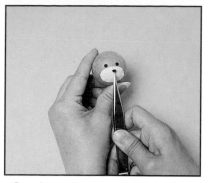

6 鼻子剪一個3角形黏於大嘴內。

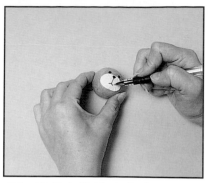

7 黑色中性筆畫出小嘴如圖。

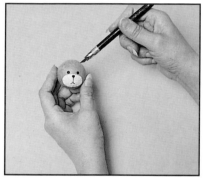

8 以筆刀在左右兩側刺洞。（塞耳朵用）

9 照紙型剪兩片深、淺咖啡色耳朵對黏。

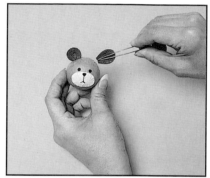

10 鑷子夾耳朵塞入預刺的洞中。頭完成。

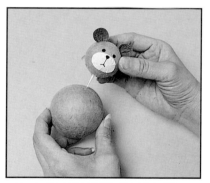

11 以牙籤刺入頭與身體，並加以組合。

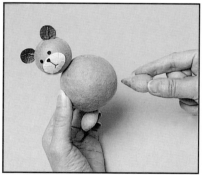

12 腳黏於身體兩側。

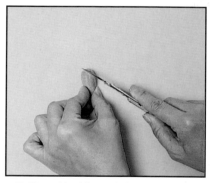

13 手切掉一小部份。（此動作可增加手部姿式的變化）

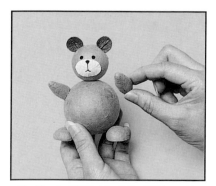

14 上膠黏於手的部位。熊完成。

15 0.5cm的雙面膠黏在緞帶上方。

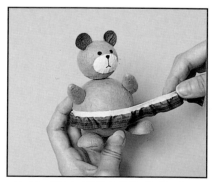

16 撕去雙面膠膜再黏於身體中央，裙子穿著完成。

小黃狗

學習指南

各種不同大小的蛋型保麗龍運用堆積木的組合方式，創作出各式可愛動物，是訓練手腦並用最好的遊戲。

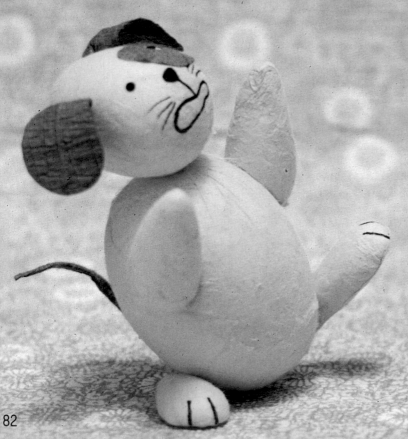

採花大盜—小黃狗

背

側

・・・林 老 師 的 話

材　　料：保麗龍-4.5cm蛋形、
　　　　　3cm蛋形、1cm蘿蔔形、
　　　　　棉紙、鐵絲。

小 叮 嚀：小黃狗的做法同87頁，身
　　　　　體所有黃色棉紙的包法，
　　　　　同14頁西瓜腳。

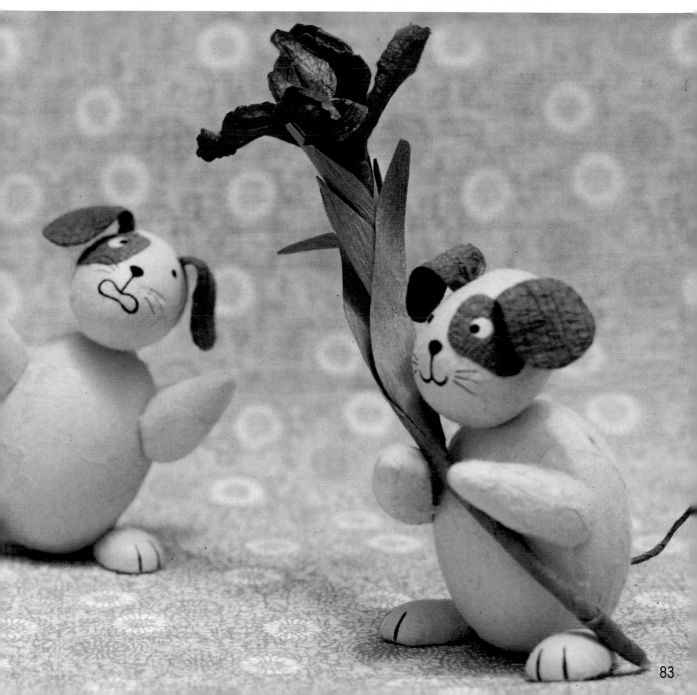

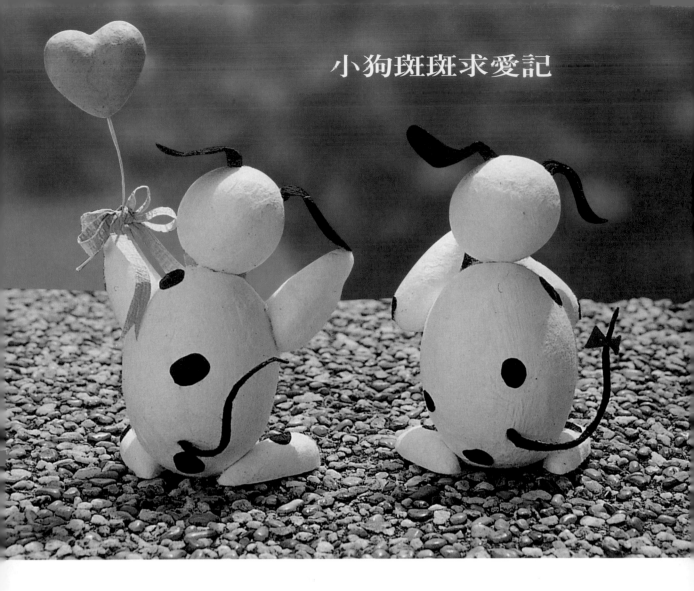

小狗斑斑求愛記

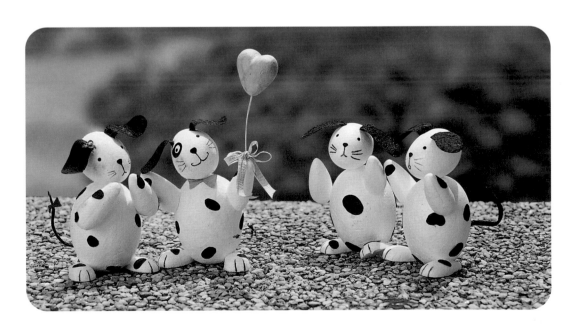

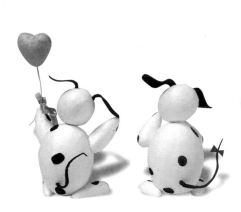

no. 18

小狗斑斑

圓頭　　　　　尖頭

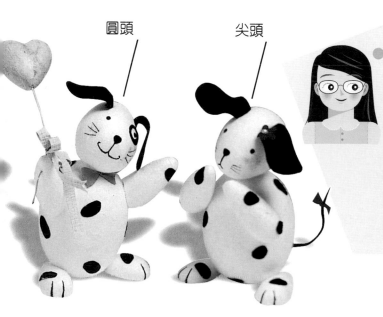

林 老 師 的 話

材　　料：保麗龍-4.5cm蛋形、
3cm蛋形、1cm蘿蔔形、
棉紙、鐵絲。

小叮嚀：小狗頭是由3cm蛋型製作
，可將尖頭當嘴，亦可將圓
頭當嘴，感覺完全不同哦！

A. 【紙型】
影印大小100%

耳朵　　　　　　　　耳朵

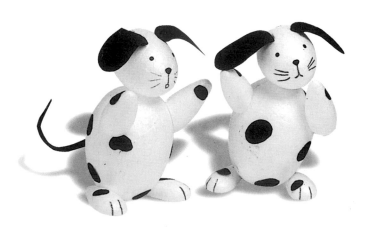

學習指南

動物擬人化是孩子對〝人〞身
分、感覺的定位，也是小腦袋
開始思考及語言表達的起步。

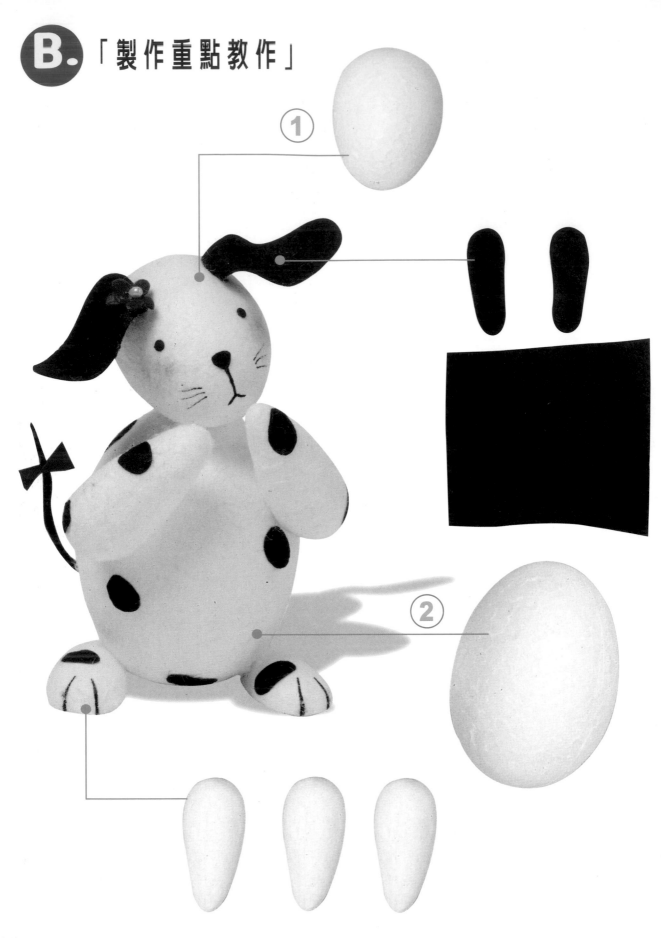

① ②

1:示範

【頭部】

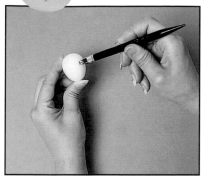

1 以筆刀預刺出耳朵的洞。

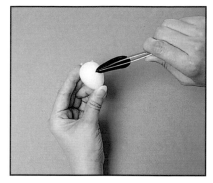

2 鑷子夾耳朵刺入洞內，耳朵完成。

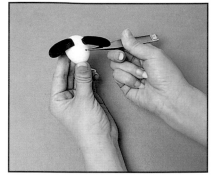

3 黏上眼睛（眼的做法同19香菇精靈）

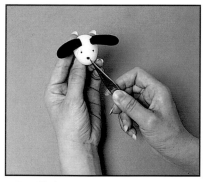

4 黏上三角型的鼻子。

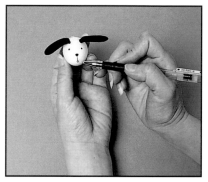

5 黑色中性筆畫出小狗的嘴。

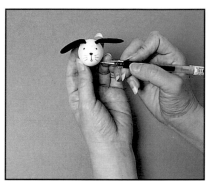

6 再畫出鬍子。頭完成。

2:示範 【身體】

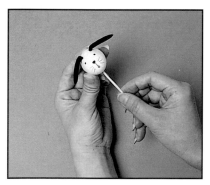

1 牙籤刺入頭的下方。

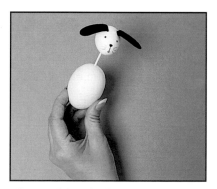

2 再刺入身體組合。

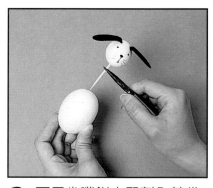

3 可用尖嘴鉗夾緊刺入較省力。

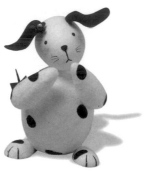
正

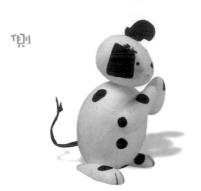
側

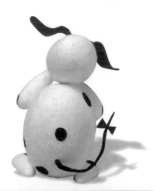
背

4 1cm蘿蔔形保麗龍切半。

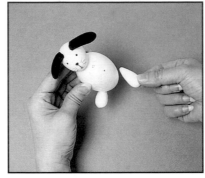

5 黏於兩側，此為腳。

6 手上方斜切一小塊。

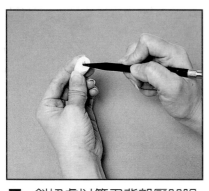

7 斜切處以筆刀背部壓凹陷。（此動作可增加其與身體的交接吻合）

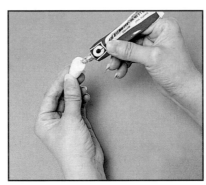

8 再上保麗龍膠。

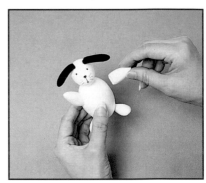

9 兩隻手分別黏於兩側。

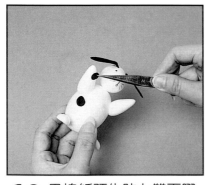

10 黑棉紙預先貼上雙面膠再剪成小斑塊黏於小狗身上。

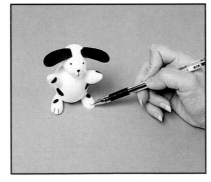

11 黑色中性筆畫出腳趾。

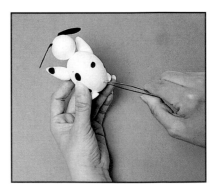

12 鑷子在尾巴處戳一個小洞。

正 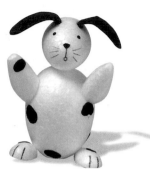　側 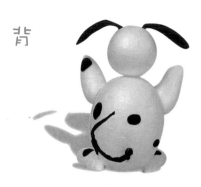　背

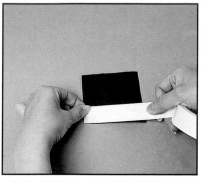

13 尾巴：2cm雙面膠貼於黑棉紙上。（約2×8cm）

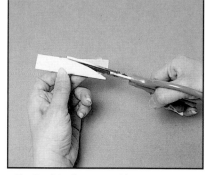

14 剪成三角型如圖。

15 24號鐵絲放於黑棉邊邊。

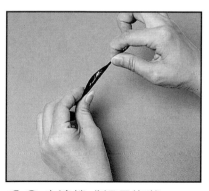

16 由邊捲成細長條狀。

17 完成後用手心搓緊。

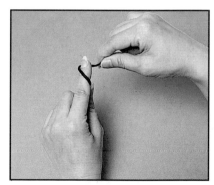

18 以手指繞一圈，尾巴則呈捲曲狀。

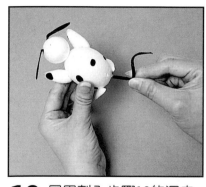

19 尾巴刺入步驟12的洞內。

20 尾巴完成。

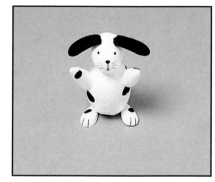

21 小狗完成。

THE CUTE ANIMALS

no. 19 老鼠點燈

學習指南

老鼠是齧齒類哺乳動物，體小尾長，門牙特別發達，所以特別喜歡啃食磨牙。

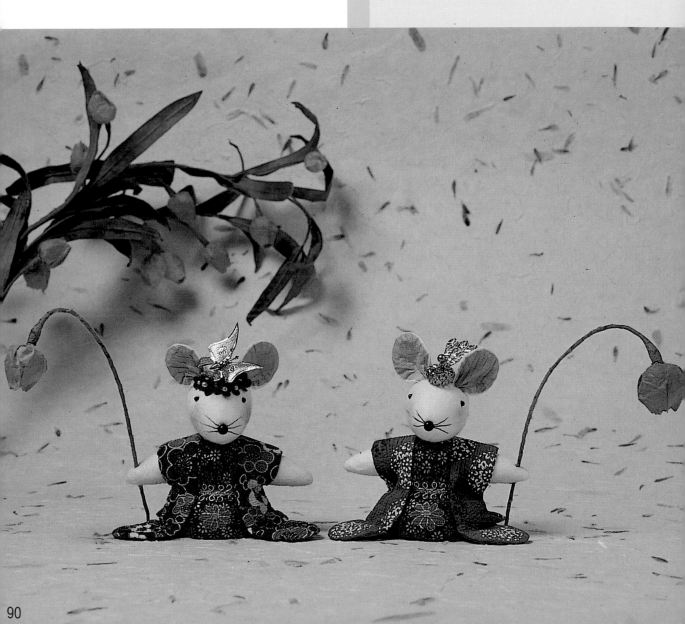

林 老 師 的 話

材　　料：保麗龍5cm圓形、3cm蛋形、
　　　　　3.5cm水滴形、1cm蘿蔔形。
　　　　　棉紙、鐵絲、千代紙、海綿、
　　　　　緞帶、裝飾品。

小叮嚀：老鼠頭上的鐵片，可用胸針
　　　　或髮夾代替。

A. 【紙型】
影印大小100％

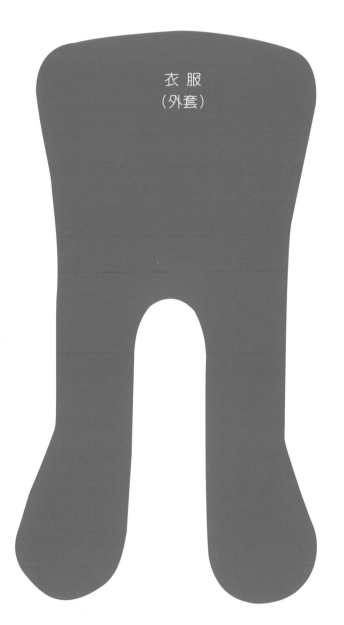

內
耳朵

外
耳朵

衣服
（外套）

B. 「製作重點教作」

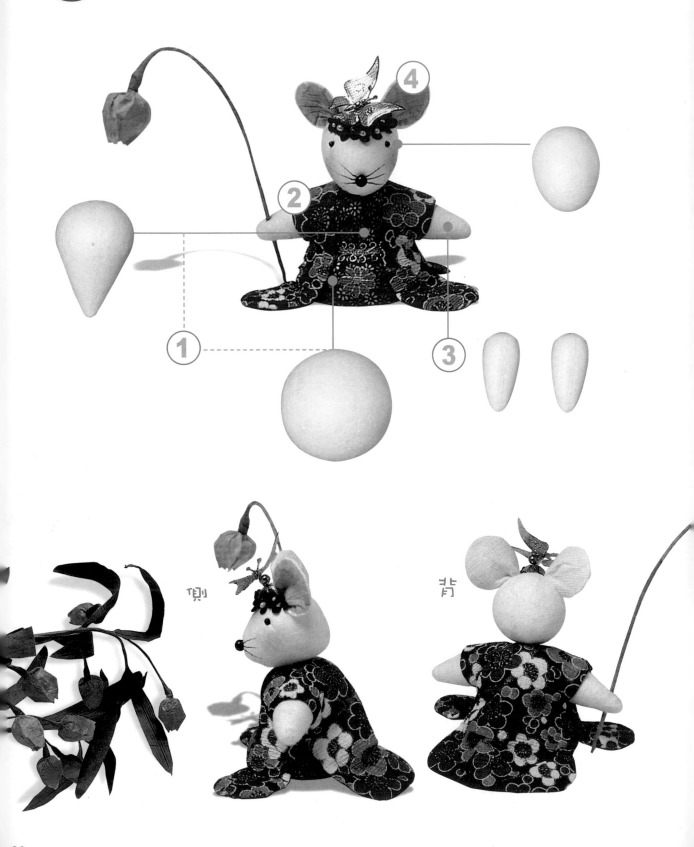

側

背

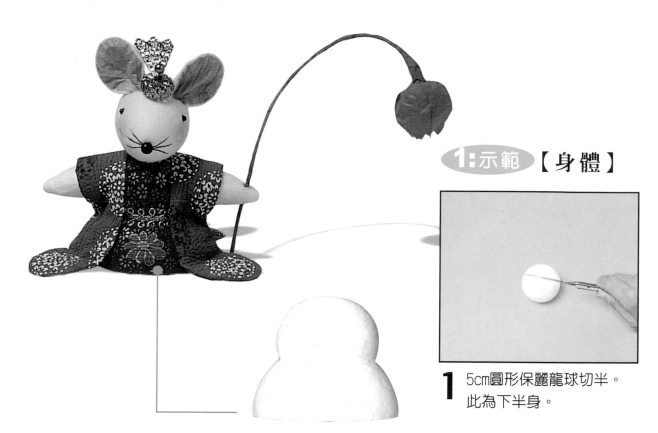

1 5cm圓形保麗龍球切半。此為下半身。

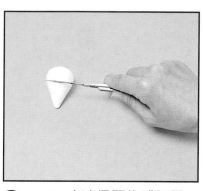

2 3.5cm水滴保麗龍球照圖切半。（取用上方約2.5cm長度），此為胸部。

3 胸部上相片膠（約1顆花生米大的膠）。

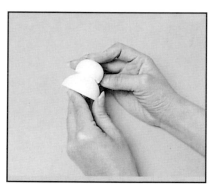

4 胸部與下半身黏合。

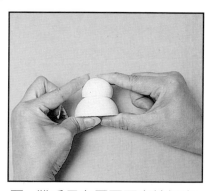

5 雙手用力壓至兩者接縫吻合。

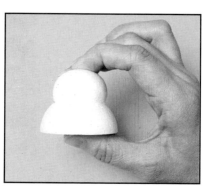

6 吻合圖。

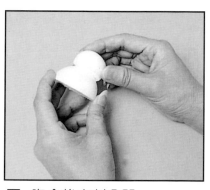

7 吻合後立刻分開。

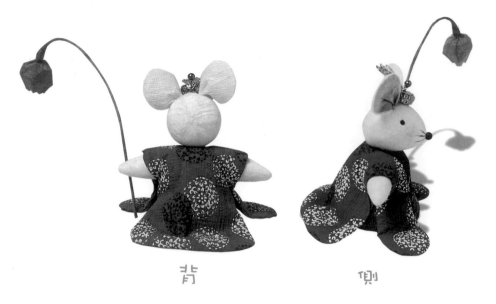

背　　　　　　側

2:示範 【身體】

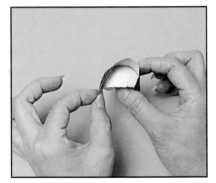

1 直徑8cm的千代紙塗白膠後包黏胸部保麗龍。

2 多的紙張收黏於底部。

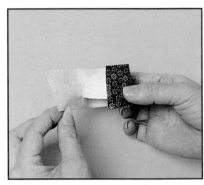

3 3.5×16cm的千代紙塗白膠後包黏下半身保麗龍。

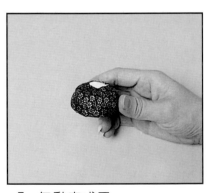

4 包黏完成品。

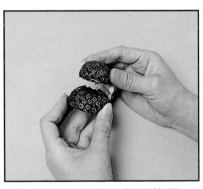

5 胸部的底部上保麗龍膠→與下半身黏合。

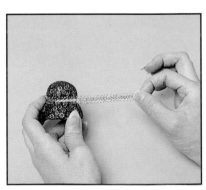

6 接縫處黏上緞帶。身體完成。

【外套】 ●外套做法：照紙型剪1片
硬紙板、海綿、紅棉紙。千
代紙比紙型全部多1cm如圖。

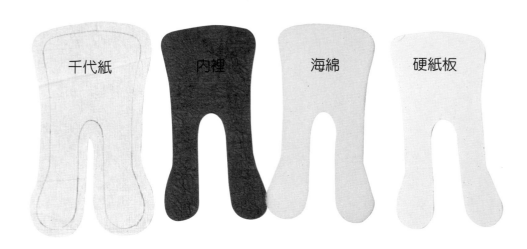

千代紙　　內裡　　海綿　　硬紙板

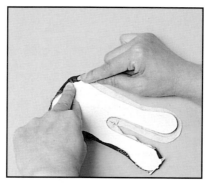

1 硬紙板放在千代紙上，將
千代紙多出的1cm內摺。
領子處照圖剪開。

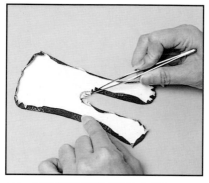

2 領子剪開後照圖內摺。

3 將海棉放入千代紙內。

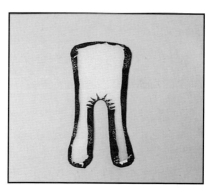

4 邊緣內摺處上保麗龍膠與
海棉互黏→互黏完成。

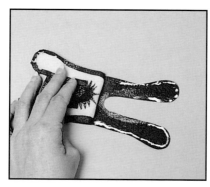

5 紅棉邊緣上膠與內摺1cm
的千代紙互黏。

6 外套內裡完成。外套完
成。

C.【紙型】
影印大小100 %

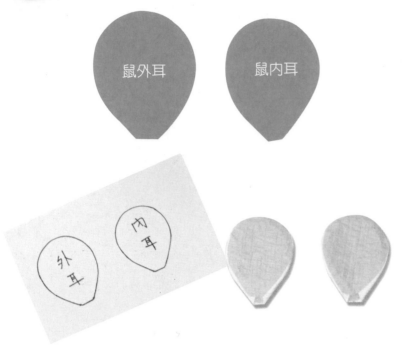

鼠外耳　　鼠內耳

外耳　內耳

4:示範【頭部】

●耳朵照紙型剪，做法同102頁兔子耳朵。

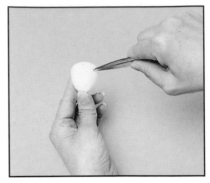

1 鑷子於耳朵處戳洞。（頭也可以包上白棉紙，做法同14頁西瓜腳，不包亦可）

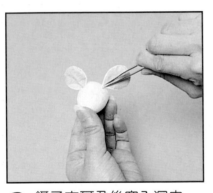

2 鑷子夾耳朵後塞入洞內。

3 黑色花蕊剪約1cm。

4 鑷子夾花蕊沾保麗龍膠。

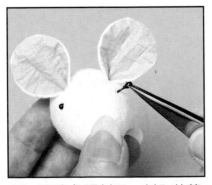

5 眼睛處預刺洞→刺入花蕊→眼睛完成。

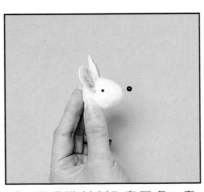

6 黑色珠針刺入鼻子處→鼻子完成。

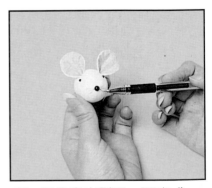

7 黑色畫出鬍子。頭完成。

96

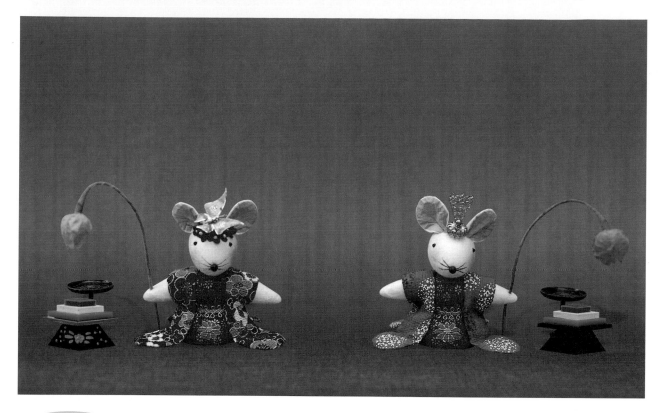

示範 【組合】

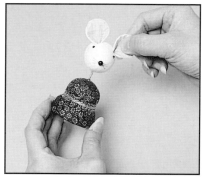

1 頭與身體以牙籤刺入組合。

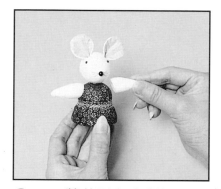

2 1cm蘿蔔形上方斜切一小塊→上保麗龍膠→黏於胸部兩側。做法同86頁小狗。

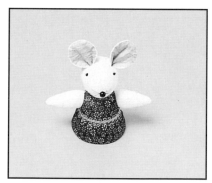

3 手與身體組合完成。

4 外套領子、袖口處上膠。

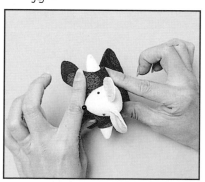

5 穿入身體後以手壓緊上膠處。

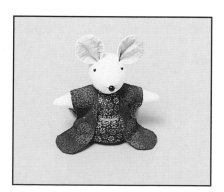

6 作品完成。

THE CUTE ANIMALS

no. 20 兔子的宴會

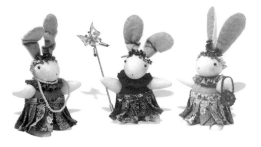

學習指南

培養孩子配色、裝飾及整體造型設計的概念。

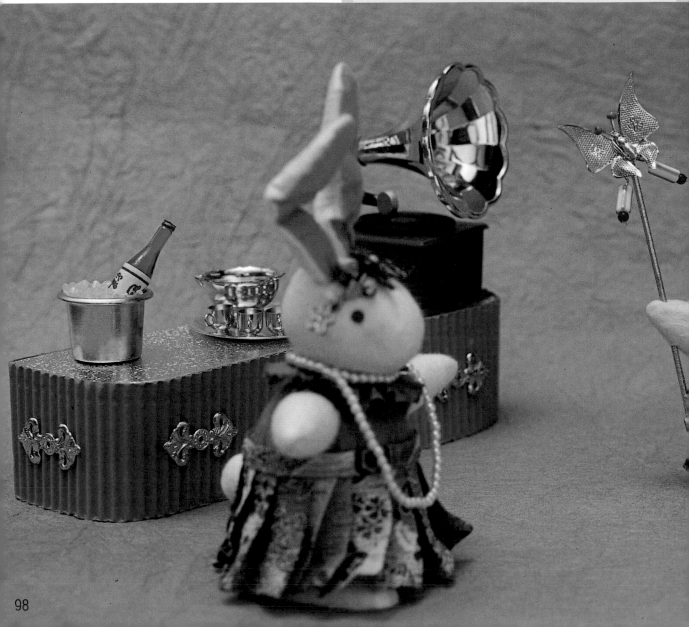

林 老 師 的 話

材　料：保麗龍-4.5cm蛋形、
3cm蛋形、1cm蛋形、
1cm蘿蔔形、棉紙、鐵絲、
千代紙、海綿、裝飾品。

小 叮 嚀：兔子頭上華麗的裝飾品，可
購買便宜的髮夾及胸針代
替。

外耳朵

內耳朵

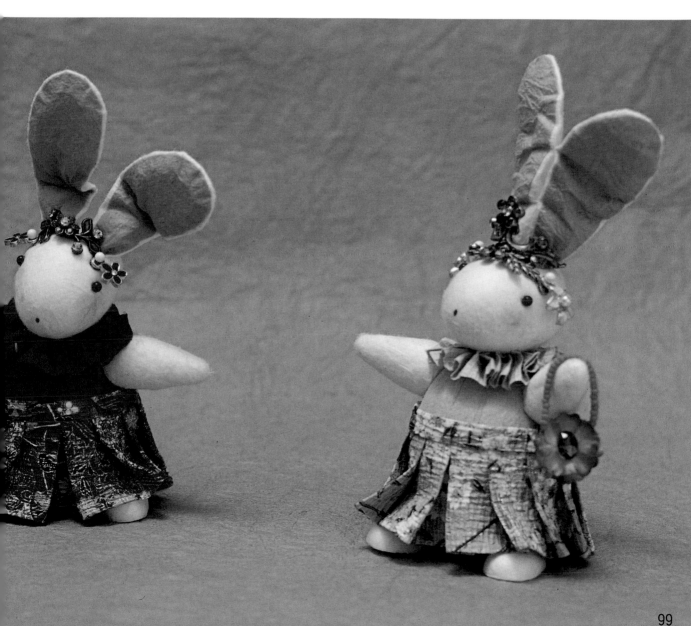

B. 「製作重點教作」

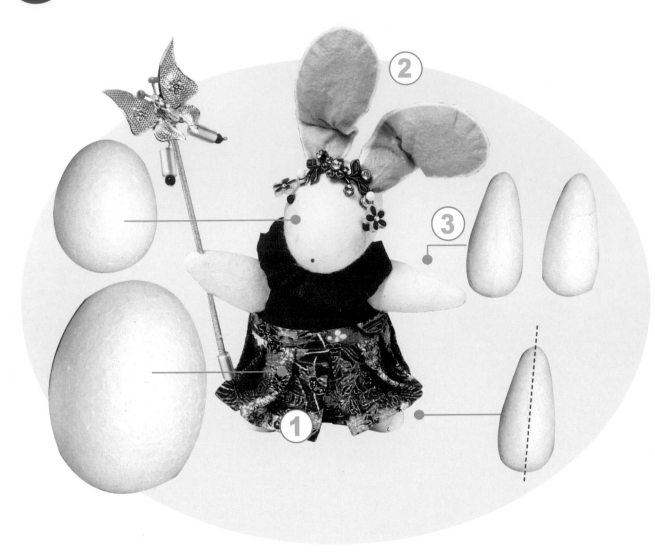

1:示範 【衣服】

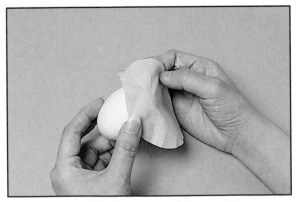

1 直徑9cm的棉紙塗上白膠後包黏於4.5cm蛋形保麗龍的上方。

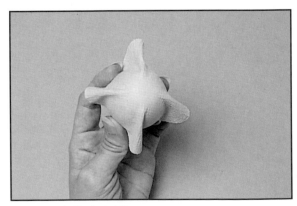

2 首先固定四邊。

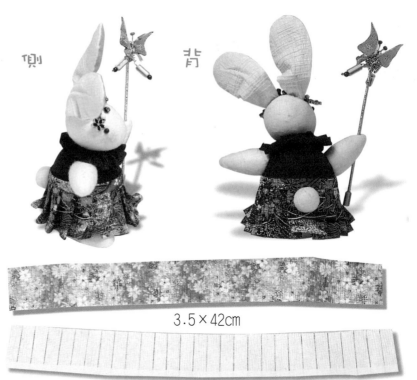

側　背

3.5×42cm

3 再將多的部份抓細摺黏於蛋形上。（用指甲刮摺痕可使其平坦）

4 裙子：3.5×42cm千代紙（包裝紙亦可）背面每隔1cm畫一條線→於底邊黏1條0.5cm的雙面膠。雙面膠向上摺黏(此為收毛邊)

5 找出中心點→兩邊向中心摺成百褶裙。

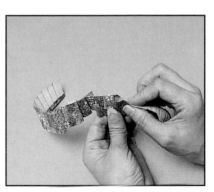

6 最後一摺一定要向反摺。

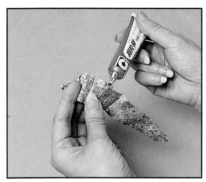

7 裙頭每一摺都以膠固定。

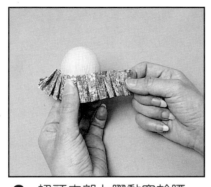

8 裙頭內部上膠黏穿於腰際。

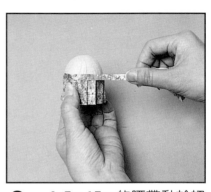

9 0.5×15cm的腰帶黏於裙頭，摺裙完成。

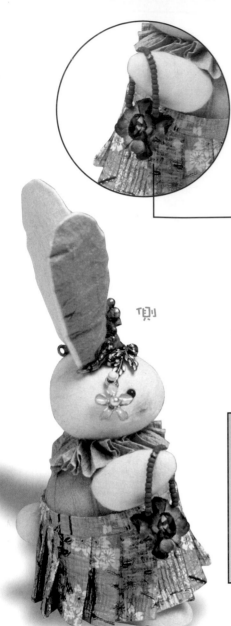

側

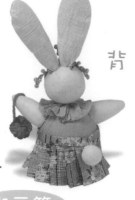

背　　　正

2:示範

【耳朵】

●耳朵照紙型剪，白
色為外耳，粉紅為
內耳。

1 內耳預先黏上雙面膠→再
將24號鐵絲放在中間→多
的剪掉→內外耳對黏。

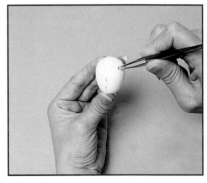

2 鑷子於耳朵處戳洞。

3 鑷子夾住耳朵後塞入洞
內。

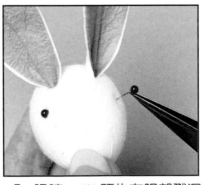

4 眼睛：(1)預先在眼部戳洞
　　　 (2)紅色花蕊沾保麗
　　　 龍膠後刺入。
　　 (也可用紅紙代替)

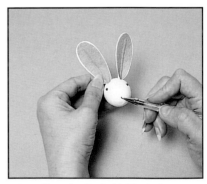

5 嘴：紅色中性筆畫出。

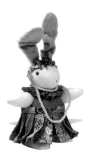

3：示範

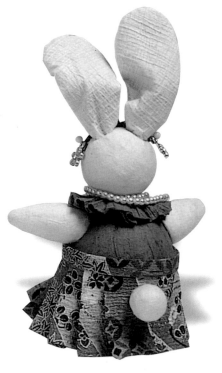

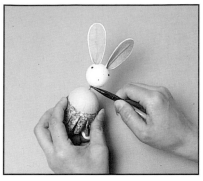

1 以牙籤將頭與身體組合。

2 花邊領：1.3×20cm的粉紅色棉紙。

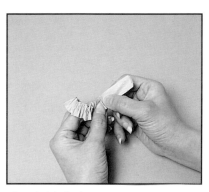

3 抓出細摺。

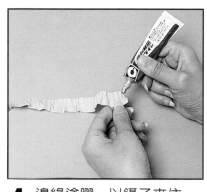

4 邊緣塗膠。以鑷子夾住→固定於領子處。花邊領完成。

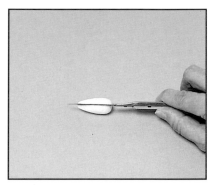

5 1cm蘿蔔形保麗龍切半。

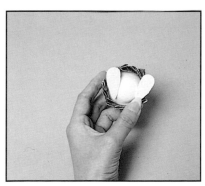

6 上保麗龍膠，黏於底部兩側。此為兔腳。

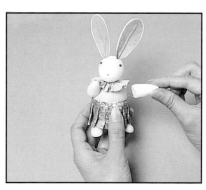

7 手的做法同86頁小狗。

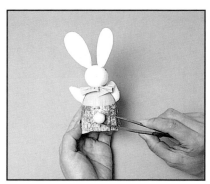

9 尾巴：1cm圓形保麗龍上保麗龍膠黏於裙子上。兔子完成

THE CUTE ANIMALS

no. 21 花兔國王、皇后

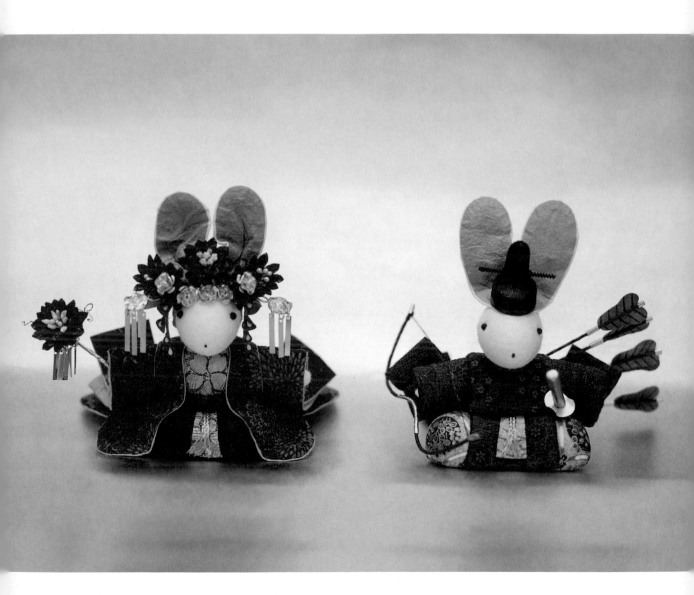

頭部特寫

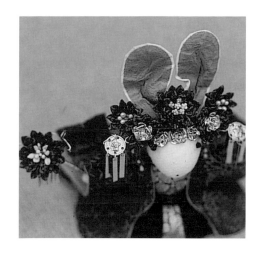
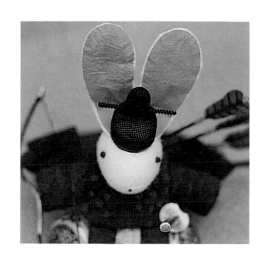

側

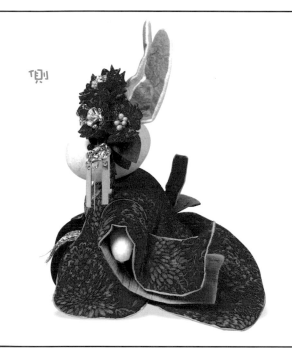
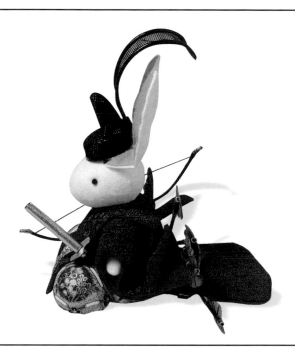

背

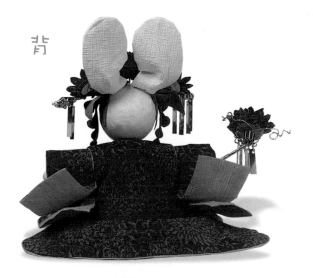
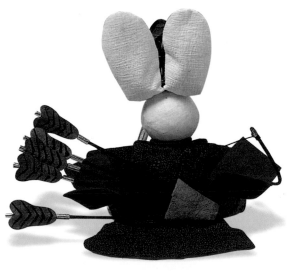

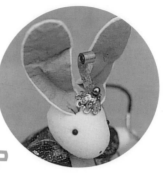
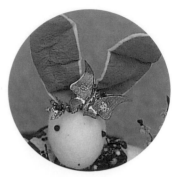

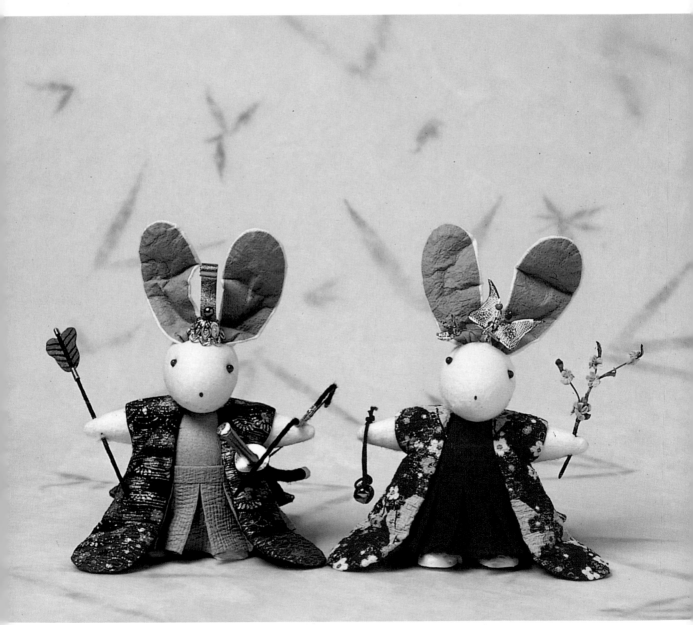

【紙型】

影印大小200％

●花兔國侍衛、宮女衣膜

側

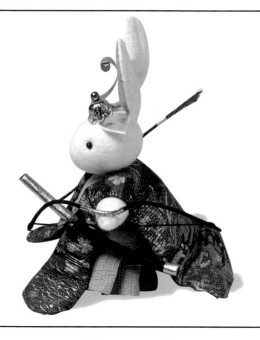
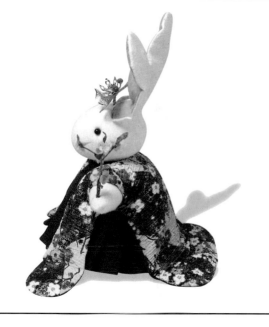

背

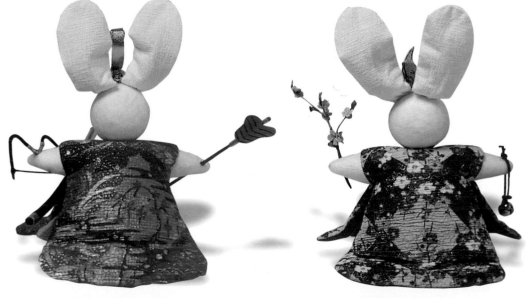

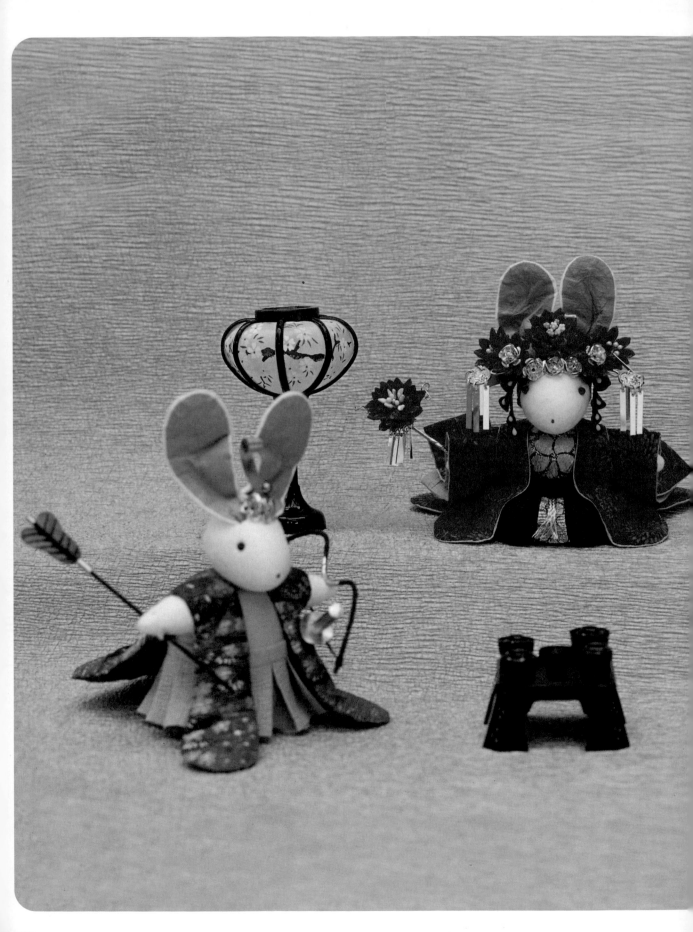

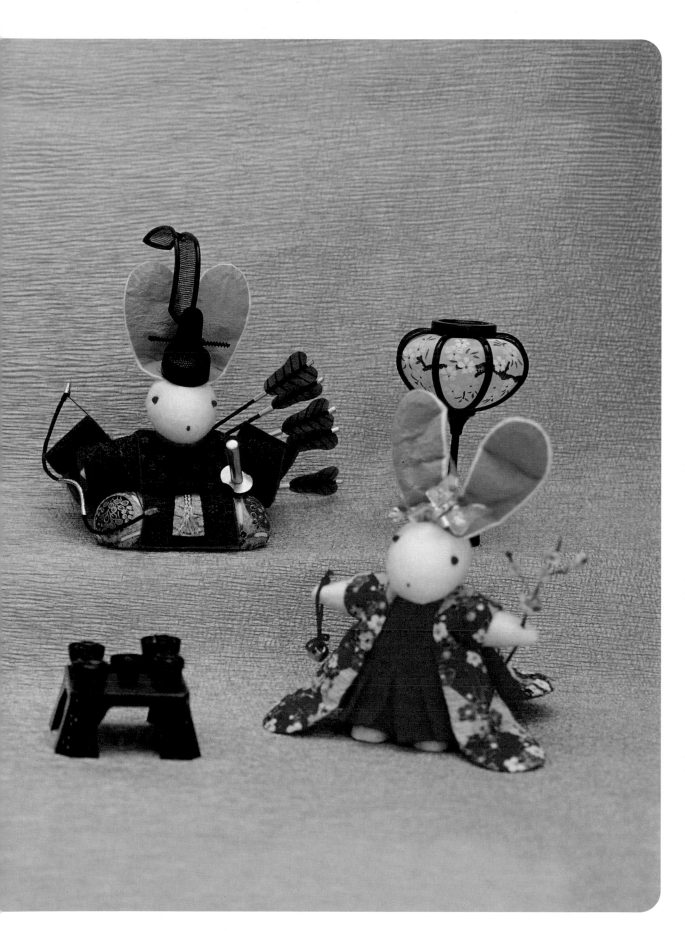

■材料哪裡買

1. 手藝材料行
2. 書店文具店
3. 美術社

本書中所用的紙材種類繁多，若要一一買齊可能舟車勞頓、曠日廢時，特為讀者同好準備了材料包，方便您材料的取得。紙張花色時有變動，故以材料包為準。

郵購項目	售價	材料包內容
西瓜家族	$100	共2件（大、小西瓜各一）
香菇精靈	$130	共3件（大、中、小香菇各一）
水蜜桃精靈	$130	共2件（大、小水蜜桃各一）
小野菊精靈	$150	共2件（男、女小野菊各一）
太陽花精靈	$150	共2件（大、小太陽花各一）
南瓜精靈	$80	共1件
火鶴花精靈	$120	共1件（不含紙袋）
牡丹花精靈	$140	共1件
桃花仙子	$250	共2件（男、女仙子各一）
紫籐花仙子	$180	共1件（仙子一件含底座）
竹子精靈	$190	共2件（男、女精靈各一）
木棉花精靈	$180	共2件（男、女精靈各一）
柿子精靈	$60	共1件
雞	$170	共5件（公雞、母雞、小雞3隻）
青蛙	$100	共3件（大、中、小青蛙各一）
灰熊	$150	共2件（熊弟弟、熊妹妹各一）
小黃狗	$150	共2件
小狗斑斑	$150	共2件（一男一女情侶組，含心型氣球）
兔子的宴會	$150	共1件（提皮包的兔子：含皮包、不含頭飾）
老鼠	$480	共2件（男女老鼠各一，不含燈籠花）

●劃撥材料包注意事項

1. 劃撥單請註明：書名、郵購名稱、數量、價格。
2. 每筆劃撥金額至少300元以上。
3. 未滿500元者，請加附60元掛號費。
4. 凡郵購滿3000元以上，請自動打9折。（例：總價×0.9）

■ 輕鬆學紙藝

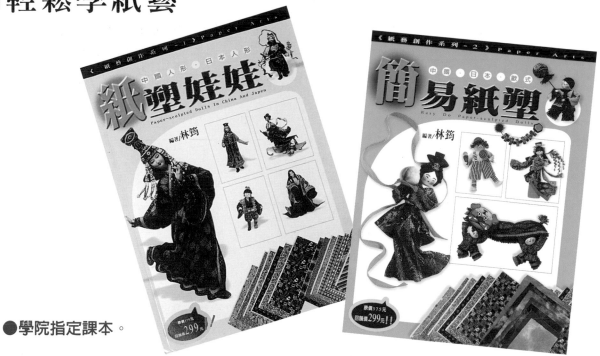

●學院指定課本。

筠坊紙藝人形學院

班別	作品數	證書類別
基礎班	自選不限件數	無
初級班	3件	初級證書
中級班	3件	中級證書
師範班	6件	師範證書（需經檢定合格）
講師班	6件	講師證書（需經檢定合格）
教授班	2件	教授證書（需經檢定合格）

報名資格：需年滿18歲

地址：台北縣新店市中興路1段268巷5號5樓

電話：（02）2911-2258

傳真：（02）8665-5430

E-Mail:soefun@kimo.com.tw

親子同樂系列 ❻

可愛娃娃勞作

出 版 者：新形象出版事業有限公司

負 責 人：陳偉賢

地　　址：台北縣中和市中和路322號8F之1

電　　話：29207133・29278446

Ｆ Ａ Ｘ：29290713

編 著 者：林　筠

總 策 劃：陳偉賢

執行編輯：林　筠、黃筱晴

電腦美編：洪麒偉、黃筱晴

封面設計：洪麒偉

總 代 理：北星圖書事業股份有限公司

地　　址：台北縣永和市中正路462號5F

門　　市：北星圖書事業股份有限公司

地　　址：永和市中正路498號

電　　話：29229000

Ｆ Ａ Ｘ：29229041

網　　址：www.nsbooks.com.tw

郵　　撥：0544500-7北星圖書帳戶

印 刷 所：利林印刷股份有限公司

製 版 所：崧展彩色印刷製版有限公司

行政院新聞局出版事業登記證／局版台業字第3928號

經濟部公司執照／76建三辛字第214743號

■本書如有裝訂錯誤破損缺頁請寄回退換

西元2002年9月　第一版第一刷

國家圖書館出版品預行編目資料

可愛娃娃勞作／林筠編著。--第一版 。--臺
北縣中和市：新形象 ，2002〔民91〕
　　面；　　公分。--（親子同樂系列；6）

　ISBN 957-2035-35-5（平裝）

　1.勞作　2.美術工藝

999.9　　　　　　　　　　　91014659